最高に美しい
うつわ　最新版
tableware as life

目次

004	掲載窯一覧	074	*Voice*｜前野直史
		084	十場天伸
006	*Voice*｜出西窯	086	紀窯 中川紀夫
020	因州・中井窯	086	山田洋次
021	福光焼	088	Slipware Party
022 / 037	森山窯	094	伊藤丈浩
023	山根窯	096	郡司庸久・慶子
024	*Voice*｜牧谷窯	098	てつ工房 小島鉄平
034	延興寺窯	099	Andrew McGarva
035	袖師窯	100	*Neighborhood*｜Malmö
038	*Neighborhood*｜objects	104	大谷哲也
042	小鹿田焼	108	馬場勝文
048	*Neighborhood*｜sonomono	109	小髙千繪
052	小石原焼 太田哲三・圭窯	110	五十嵐元次
054	俊彦窯	111	白磁工房 石飛 勲
056	一里塚本業窯	112	IGARASHI × KAKUDA
058	*Voice*｜齊藤十郎	114	*Neighborhood*｜イシトキト
070	小代焼 ふもと窯 井上尚之	118	宮岡麻衣子
072	湯町窯	118 / 187	荘司 晶

SML 工藝｜器と道具

SMLは2010年に東京・恵比寿にオープンした現代民藝的なうつわと道具を扱うお店です。
14年、中目黒に移転しリニューアルオープンしました。

120	一久堂	165	倉敷堤窯 武内真木
121	八郷葦穂窯 古川欽彌・雅子	166	三名窯 松形恭知
122	砥部焼 中田窯	167	小代焼 まゆみ窯
123	砥部焼 岡田陶房	168	星耕硝子 伊藤嘉輝
124	新道工房	169	太田 潤
125	藤田佳三	170	安土草多
126	Voice｜鈴木 稔	172	小澄正雄
138	寺村光輔	174	三宅吹硝子工房 三宅義一
140	鈴木環	175	石北有美
142	志村和晃	176	大木夏子
143	松﨑修	177	北澤道子
144	岡田崇人	178	Neighborhood｜minokamo
146	Neighborhood｜仁平古家具店	182	手付楕円ざる
150	小代瑞穂窯 福田るい	183	瀬戸 晋
152	及川恵理子	184	manufact jam
154	倉八陶器 岩本布美	185	菊地流架
155	佐々木かおり	186	松本家具研究所
156	Voice｜平山元康	188	天野紺屋
164	七尾佳洋	189	ヨシタ手工業デザイン室

撮影	高野尚人	Special Thanks	太居光子
スタイリング	フジヤ奈穂		高野崇子
料理	minokamo（長尾明子）		古屋真弓
取材・文	澁川祐子		松田珠希
デザイン	surmometer inc.(渡辺 慧)		ロザリエッタ（兼松健二）
印刷・製本	大日本印刷		

● 2015年3月時点での価格(消費税別)です。

掲載窯一覧

島根県
出西窯 006
森山窯 022,037
袖師窯 035
湯町窯 072
白磁工房 石飛 勲 111
天野紺屋 188

愛媛県
砥部焼 中田窯 122
砥部焼 岡田陶房 123

福岡県
小石原焼 太田哲三・圭窯 052
馬場勝文 108
太田 潤 169

長崎県
紀窯 中川紀夫 086
てつ工房 小島鉄平 098

熊本県
小代焼 ふもと窯 井上尚之 070
小代瑞穂窯 福田るい 150
小代焼 まゆみ窯 167

鹿児島県
佐々木かおり 155

宮崎県
三名窯 松形恭知 166

大分県
小鹿田焼 042

鳥取県
因州・中井窯 020
福光焼 021
山根窯 023
牧谷窯 024
延興寺窯 034

滋賀県
山田洋次 086
大谷哲也 104

京都府
前野直史 074
荘司 晶 118,187
藤田佳三 125

兵庫県
俊彦窯 054
十場天伸 084
平山元康 156

広島県
石北有美 175

岡山県
倉八陶器 岩本布美 154
倉敷堤窯 武内真木 165
三宅吹硝子工房 三宅義一 174
菊地流架 185
松本家具研究所 186

岐阜県
安土草多 170

愛知県
一里塚本業窯 056
一久堂 120
新道工房 124

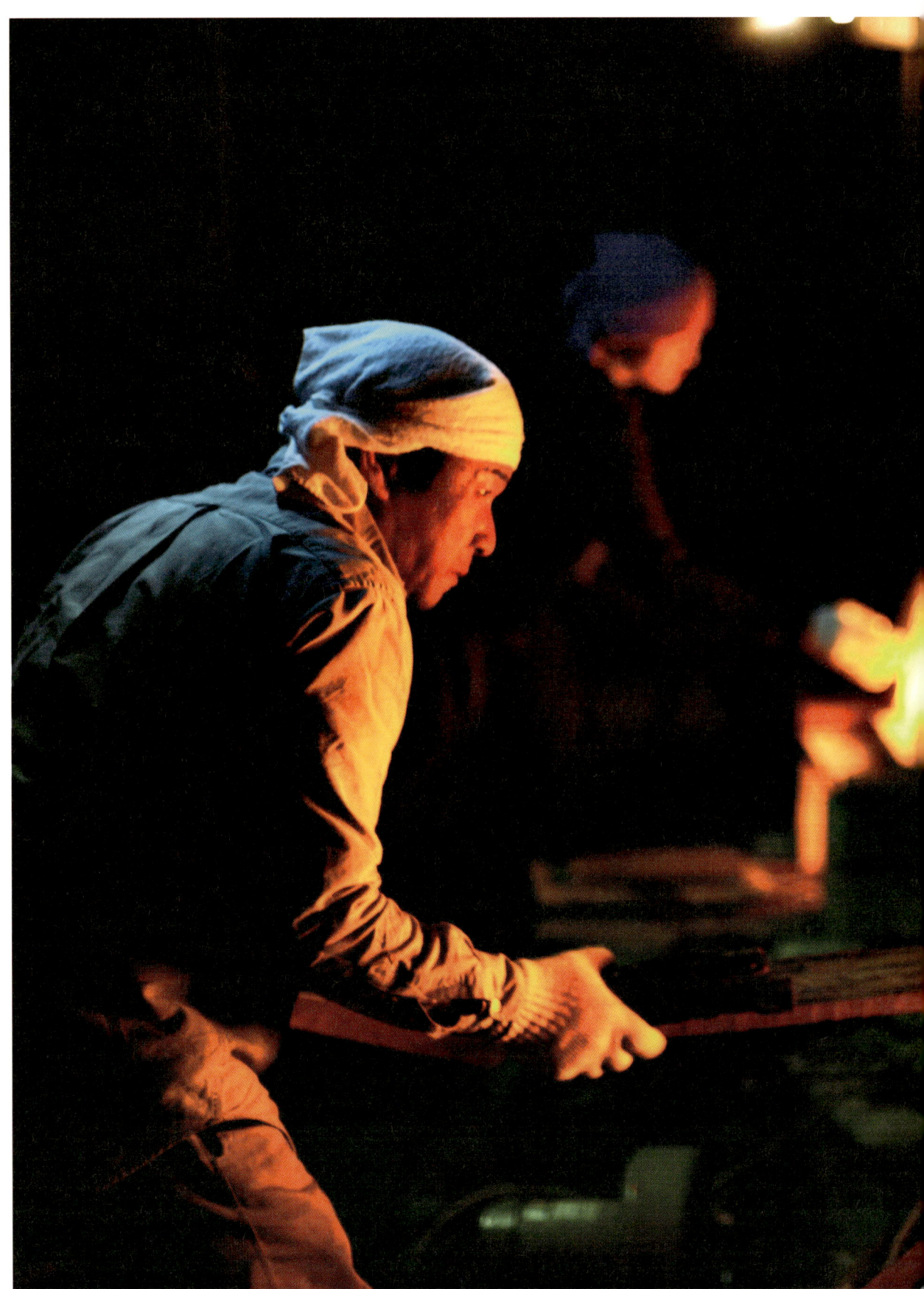

登り窯の窯焚きの様子

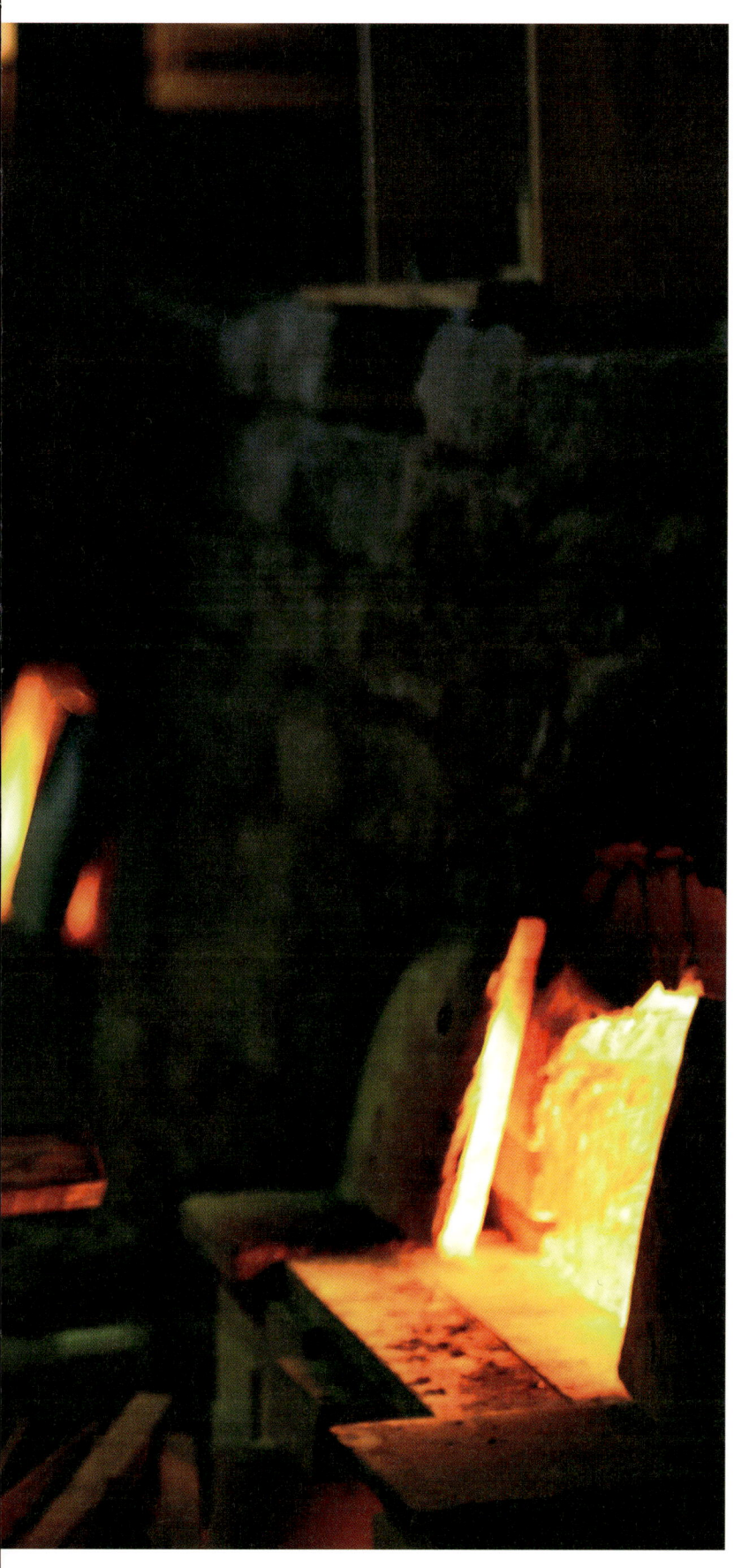

Voice

出西窯

数をつくれば
腕は磨かれる
民藝の教えを
守り続ける共同窯

Voice｜出西窯

　出西窯の朝は、全員そろってのラジオ体操からはじまる。
　働いているのは、常時20人ほど。陶工が11〜12人、それに製作補助、粘土担当、総務、販売、営業などを加えた大所帯だ。
　ラジオ体操が終わったら、その日のスケジュールや連絡事項を確認し、河井寛次郎の『火の誓い』の「仕事の詩」を朗唱して、それぞれの持ち場に散っていく。「仕事の詩」は、河井が1950(昭和25)年に出西窯を訪れたときに大きな紙に書いたものだ。「仕事が仕事をしています」という一文にはじまり、「苦しいことは仕事に任せ／さあさあ我らは楽しみましょう」で終わるこの仕事讃歌は以来、出西窯の心の支えとなっている。

　出西窯は1947(昭和22)年、地元の5人の青年が集まって共同で創業された。モダンデザインの父と呼ばれるイギリスのウィリアム・モリスの書に感銘を受け、柳宗悦や濱田庄司、河井寛次郎ら民藝運動の創始者たちとの交流をきっかけに、芸術品ではなく「用の美」に根差した実用のうつわをつくる道へと舵を切っていく。
　その後もイギリスの陶芸家バーナード・リーチや、鳥取民藝美術館を創設した吉田璋也、柳宗悦の教えを受けた工芸家の鈴木繁男などの指導を受け、民藝運動の実践の場として発展していった。創業世代から若手世代へとバトンが受け継がれた現在も、全国では珍しい共同体のスタイルを維持している。
　代表を務める多々納真さんは、「共同体だからこそ数をつくれて、いろんな仕事ができる」と言う。複数の展覧会の企画を同時に引き受けたり、その合間に地元の人から記念品の注文を受けたり、柔軟に対応できる。だが、もちろん共同で作業するからには、当然仕事の内容にも制限が出てくる。
「1人だと好き勝手にできるが、共同体だと1人ひとりがちょっとずつ我慢しなきゃいけない。制限つきの仕事なんです。でもその代わり、他人の仕事を身近に見ることができる。1人でやっていると自分の仕事がいいか悪いか判断がつきにくいけれど、共同だとみんなの仕事を見ながら勉強できるから、いい仕事ができるようになるんです」
　仕事場には、窓に向かってロクロを配した四角い作業スペースがずらりと並んでいる。ロクロをまわしたり、釉薬を掛けたり、仕上げの作業をしたり。それぞれが割りふられた仕事を手際よくこなしていく。かつては分業制で仕事をしていたが、現在はロクロから釉掛けまでを1人で行う。
　仕事場のすぐ隣には窯場がある。出西窯では6連房の大きな登り窯のほか、灯油窯と電気窯を併用している。
　登り窯を焚くのは、年に3〜4回。窯焚きは、一昼夜とおして行われる。2人ずつ交代で薪を投入し続け、丸2日間かけて約5000個のうつわを一気に焼きあげる。薪には地元島根県産の松の割木を使い、1回の窯焚きで消費する量は400束にものぼる。

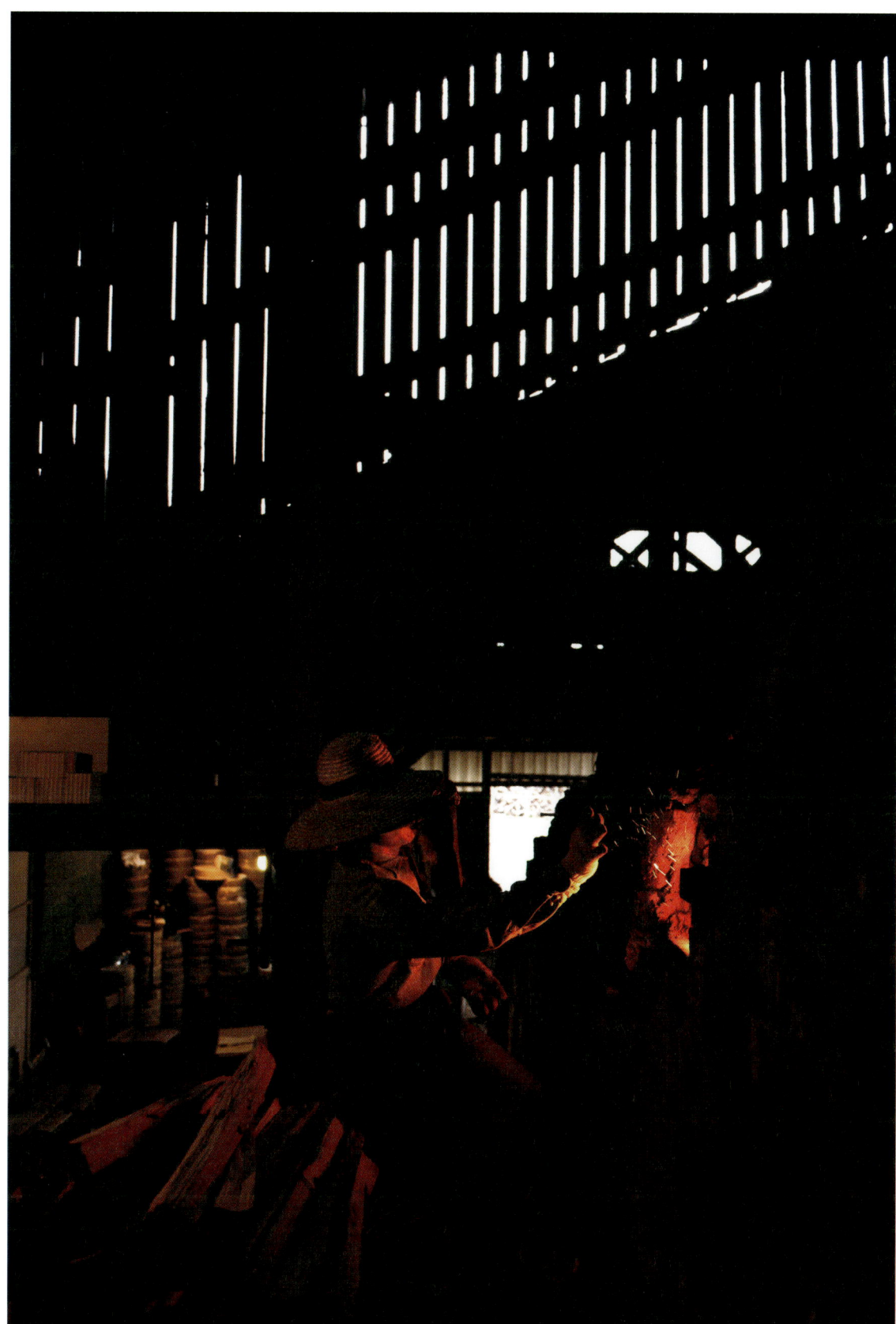

Voice | 出西窯

ロクロ作業（上）、工房の風景（下）

窯出しはスタッフ総出の作業だ。次から次へと窯から運び出されるうつわはまだ熱を帯び、ピンピンというかすかな金属音を発する。窯から出されて急に冷えた釉がヒビ割れる「貫入」の際に出る音だ。そこかしこで音が立ち、さながら焼きあがりを祝う合唱のように工房に鳴り響く。

多々納さんは「工芸の技術を磨くには、値段を落とすこと」だと語る。
たとえば作家ものの7寸の皿が、卸し価格で2万円だったとする。対して出西窯では同じ大きさのものが1800円程度。つまり、出西窯が作家と同じだけ収入を得ようとすると、11枚はつくらないといけない計算になる。さらに花瓶や壺などの大きいものになればなるほど値段の差は開く。年間で同じ収入を得るには作家の11倍どころか、下手したら20倍ぐらい仕事をしなければ追いつかない。それだけ数をつくっていれば当然、技術も磨かれていく。
最近、多々納さんは若い人に豆皿を大量につくらせているという。
「最初に地元の市役所から、2寸5分の豆皿を10種類各50枚ほしいという依頼がありまして。じゃあ試作として100枚ずつつくってみたら、と若い2人に勉強がてらお願いしました。できあがって納品して、余ったぶんを店頭に出したら、お客さんの反応がなかなかいい。これはいけるんじゃないかと思って、今度は1人5種類をそれぞれ200枚ずつ、1000枚つくりなさいと。で、あちこちのお店に卸してみたら、これまた動きがいい。じゃあ次は1000枚ずつ5000枚、それぞれつくりなさいと言いました」
いま担当している仕事に加えて、2〜3か月でしめて5000枚。2人は「本当に1000枚ずつですか？」と悲鳴をあげたというが、多々納さんは「冗談言ってるんじゃないよ」と真面目な顔で返した。
「大きいものでも小さいものでも、つくる手間は同じ。数をやればそのぶん、ロクロや釉薬掛けの精度もあがる。サイズが小さいと逆にやりにくいところもあって、大変であればあるほどその人の勉強になるんです」
多々納さんは「1000枚できたらもっといろんなことができるようになると、自信を持って言える」と断言した。それは多々納さん自身がかつてとおってきた道でもある。
「僕自身、やきもの屋としては下手だと思ってましたから。父親（創業メンバーの多々納弘光さん）がやっているのを見て、簡単にできるだろうと軽く考えていたら、実際にやったら大変で。こんな仕事するんじゃなかったって後悔しました。でも帰る家もないから、必死にやるしかない。毎日、ああ今日も下手なままだったと思いながら仕事を終えて、どうしたらこの下手なやきもの屋がうまくなるんだろうかとずっと思ってました」
それが10年くらいたったときに、「あれ」と思う瞬間がやってきた。
「頭でなく、体で仕事を覚えてきたときに、なんでもできるようになったんです。その境地に到達するためには、とにかくたくさん数をつくることです」

Voice｜出西窯

モーニングプレート（黒）小21cm ¥3,000／大27cm ¥5,600

縁焼〆内呉須4寸丸深鉢 ¥1,800／6寸縁はぎ皿 ¥2,300／6寸丸深鉢 ¥3,500／3.5寸深皿 ¥900／5寸丸深鉢 ¥2,400／4.5寸深皿 ¥1,300／8寸縁はぎ皿 ¥5,600（左から上下に）

Voice | 出西窯

　値段を下げるのには、腕を磨く以外にも理由がある。
「たとえば出雲出身で、地元で信用組合や農協に就職した女の子がいるとします。近々、高校で同級生だった友人が結婚することになり、なにか生活に必要なものを地元で探して贈ろうとなったとき、1万円のなかでなにが買えるかというのがうちの窯元の値段設定なんです。
　窯元で買えば、コーヒーカップとソーサーのセットがだいたい3000円だから、夫婦2人分で6000円。残り4000円で3000円のシュガーポットと1000円の小さいミルクピッチャーをつけてもいいし、2000円のプレートを2枚つけてもいい。特別お金持ちじゃなくて、やきものが趣味というわけでもなくて、地元のふつうの人がそうしたちょっとした結婚祝いをプレゼントできる値段にする、というのが出西窯の考えかたなんです」
　出西窯は、地元の土、地元の釉、地元の薪にこだわってつくっている。だからこそ、地元の人々から離れてしまってはならないという思いがある。

　陶工たちは決まった仕事以外に、空いた時間で自由に試作していいことになっている。出西窯の仕事として認められるのは、使いやすく、出西窯のほかのうつわと一緒に食卓に並べても違和感のないものだ。いいものができれば、敷地内にある展示販売館「くらしの陶・無自性館」の店頭に並べられる。そこでお客さんが買っていったり、バイヤーから注文が入ったりすれば、つくる数も増えていく。そうして、お客さんによって腕を磨いてもらうのだ。
　無自性館には、大小さまざまなサイズや形、色のうつわがところ狭しと並んでいる。黒釉や飴釉、呉須釉、白釉、緑釉などに彩られたシンプルな形の皿や鉢。流れた海鼠釉が美しい片口や深鉢。ふくらみがやさしく手になじむコーヒーカップ。どっしりとしていながら、どこか愛らしさを感じさせる丸紋土瓶。
　出西窯は伝統的な窯元でないことを逆に生かし、さまざまな仕事に挑戦してきた。コーヒーカップやピッチャーの取手をバーナード・リーチに学び、丸紋土瓶を沖縄の壺屋焼の金城次郎に学んだ。プロダクトデザイナーの柳宗理のディレクションで、黒釉と白釉のモノトーンのシリーズを製作した。最近ではSMLでオリジナルのモーニングプレートやペットディッシュをつくるなど、販売先に合わせた小ロットの商品開発も精力的に行っている。そうした新しい試みも共同体だからこそできることだ。
　無名であり、安価であり、機能美をそなえた日用陶器を、手仕事によって大量生産する——。民藝の教えに導かれてきた出西窯は、共同体というスタイルを守り続けることで、民藝の枠を超えて多くの人の手に渡り、今日も日本の食卓をにぎわせている。

出西窯／Shussai Gama
1947(昭和22)年、井上寿人、陰山千代吉、多々納弘光、多々納良夫、中島空慧の5人の幼なじみによって創業。島根県出雲市斐川町出西に工房をかまえる。民藝運動の創始者たちとの出会いを機に50年より日常の食器類をつくりはじめる。2013年、創業からの歴史をまとめた『出雲の民窯―出西窯 民藝の師父たちに導かれて六十五年』(多々納弘光著、ダイヤモンド社)を出版。

Voice | 出西窯

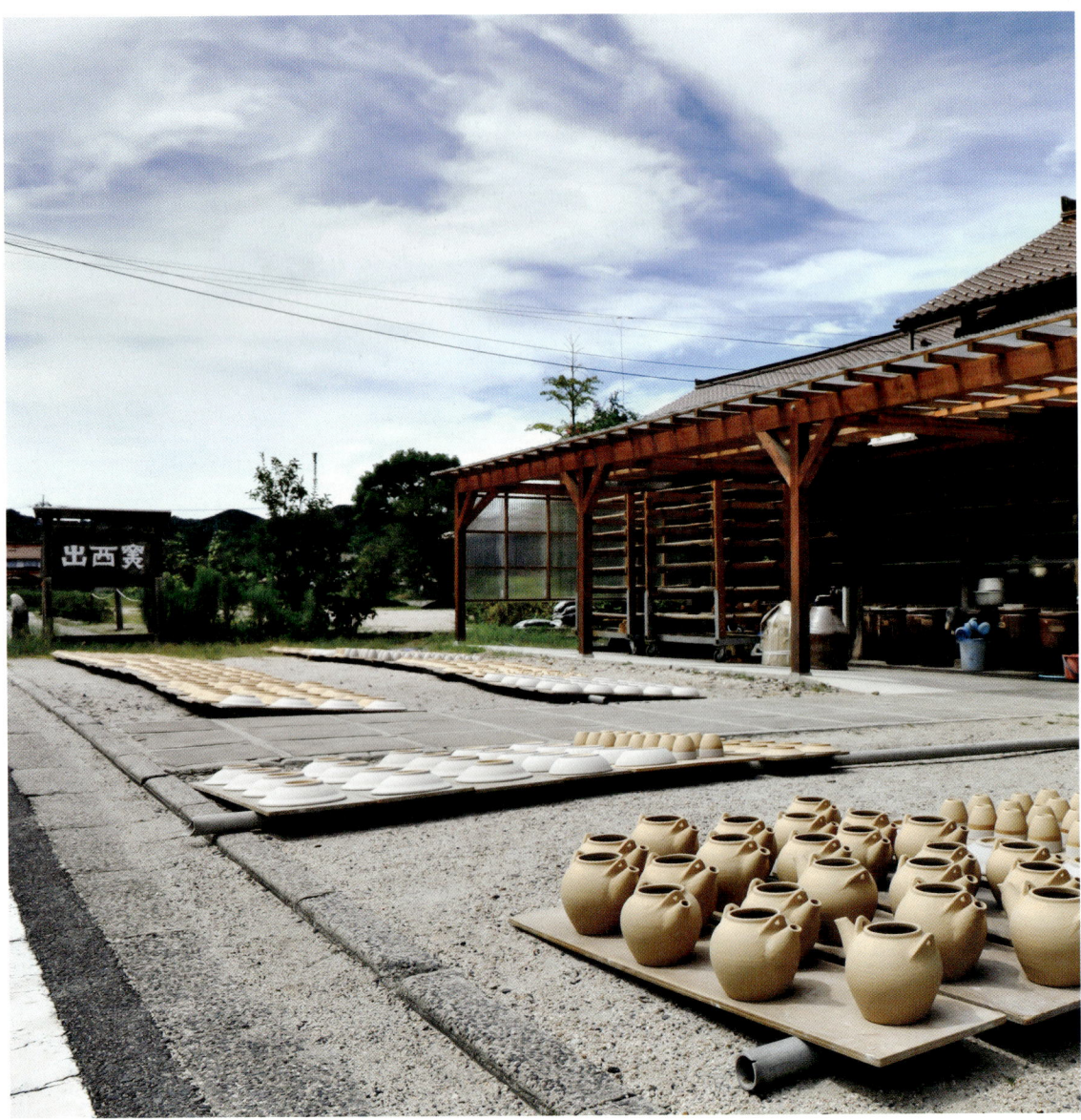

成形したうつわを天日で乾かす

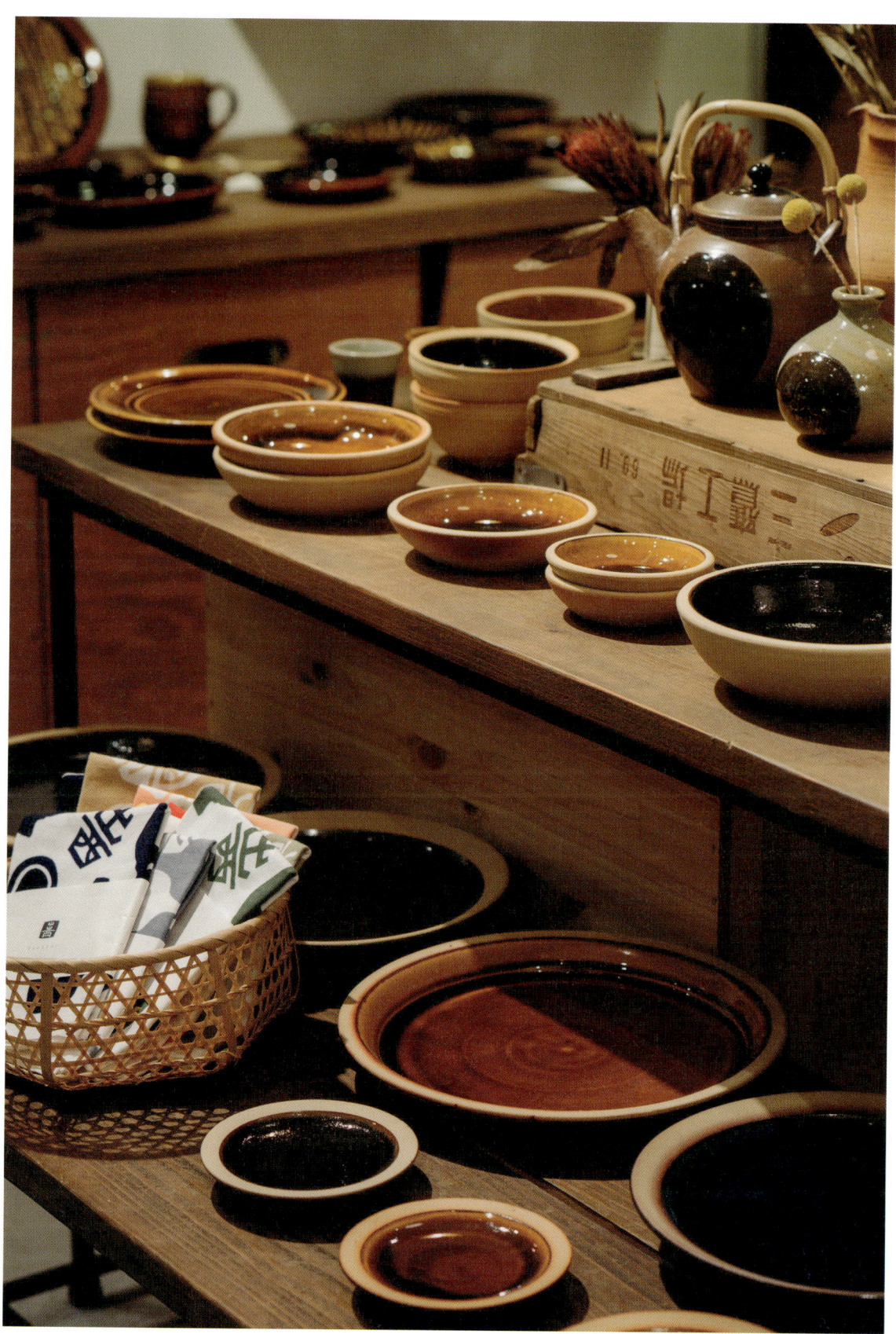

出西窯のうつわが並ぶSML

Voice | 出西窯

ペットディッシュ(白) 大15cm ¥3,000

出西窯開窯65周年記念手ぬぐい ¥1,000

因州・中井窯

鳥取県鳥取市河原町中井

三色染分6寸皿 ¥4,200／8寸皿 ¥10,200／5寸皿 ¥3,120／尺皿 ¥26,000（左から）

鳥取県倉吉市福光 　　　　　　　　　　　　　　　　福光焼

白釉楕円土瓶 ¥10,000

021

森山窯 　　　　　　　　　　　　　　　　　　　　　　　島根県大田市温泉津町

呉須押紋9寸鉢 ¥15,000

鳥取県鳥取市青谷町山根　　　　　　　　　　　　　　　　　　　　　　　　　　　　　山根窯

白流し丸湯呑 ¥2,000／白流しポット ¥10,000

Voice

牧谷窯

まねでもなく
妥協するでもなく
自分がやりたい
練り込みをつくる

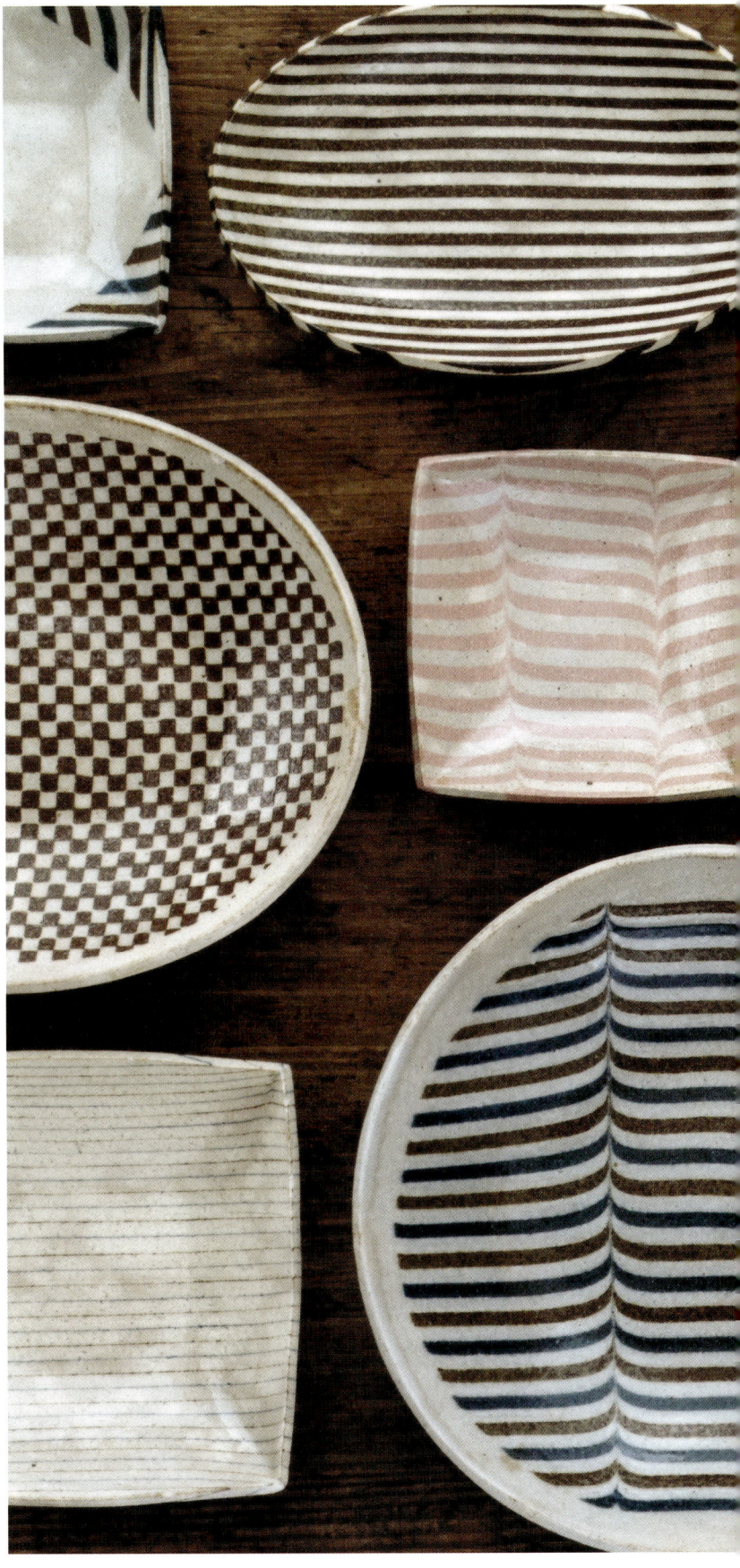

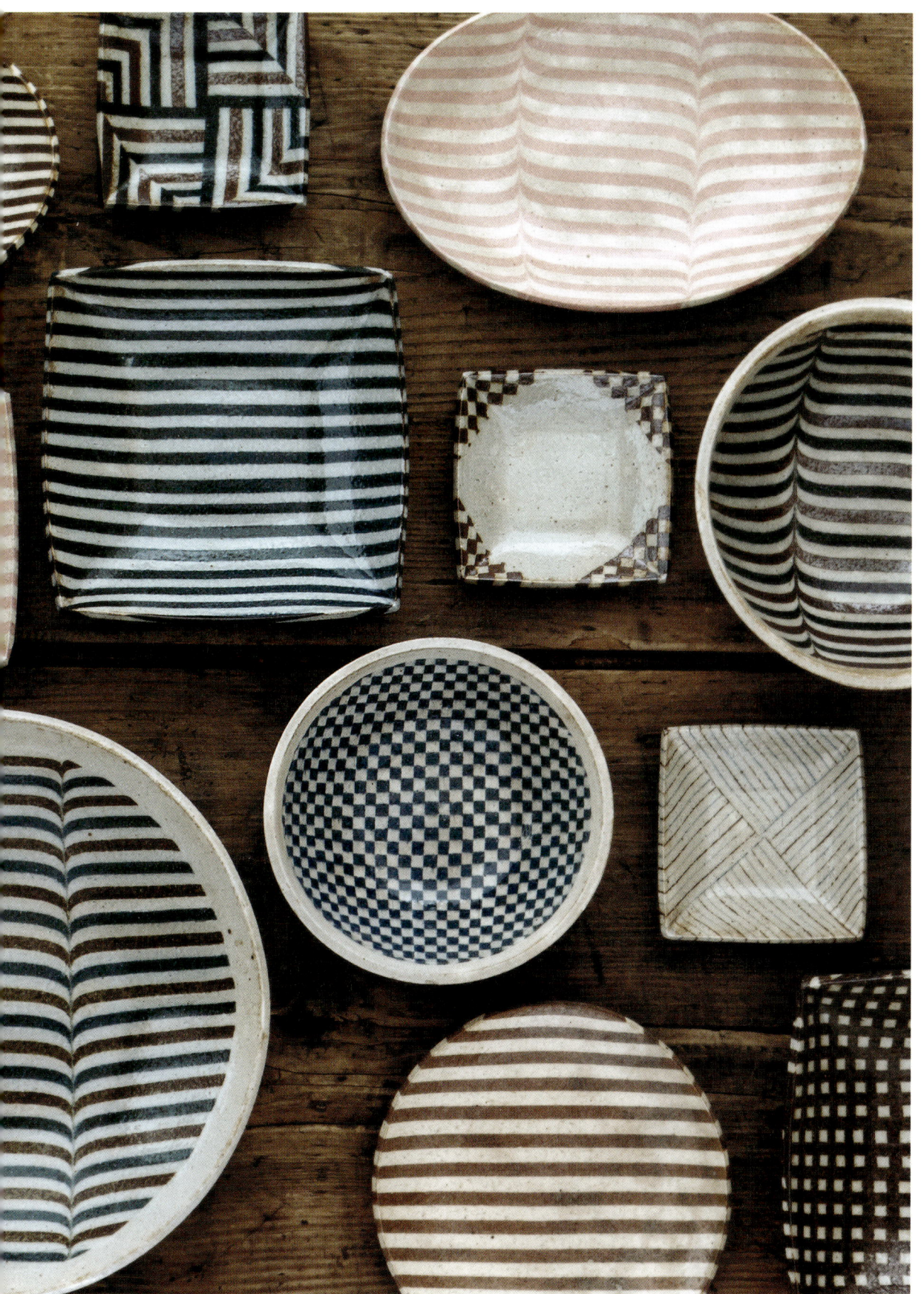

練り込み8.5寸鉢 ¥8,000／楕円皿大 ¥7,500／楕円皿中 ¥4,000／6寸皿 ¥4,000／角鉢大 ¥4,000／角鉢中 ¥3,000／角鉢小 ¥2,000／丸鉢大 ¥5,000／丸鉢小 ¥4,000

Voice｜牧谷窯

　ブルー、茶、ピンク。ストライプに市松模様、波模様。くっきりとした色と模様が目を引くすっきりとしたデザイン。牧谷窯の杉本義訓さんがつくるうつわは、やきものでありながら、ポップな雑貨と並べても違和感がない。
　これら杉本さんの代表的なうつわは、練り込みという伝統的な技法を使ってつくられたものだ。練り込みは練り上げとも呼ばれ、数種類の異なる土を組み合わせて模様を表現する。
　杉本さんがつくるものは、従来の練り込みとは違う軽やかさがある。仕事の合間に裏の海で波に乗ったり、服を買ったりするのが好きだという杉本さんならではの現代的な感覚が、練り込みの新たな魅力を引き出している。
　練り込みの仕事は、かなり根気を要する。
　ストライプの模様をつくる場合、2種類の色土を板状にスライスし、それらを交互にきっちりと重ね合わせていく。しばらく寝かせたのち、縞の断面が出るように切ると、素地ができあがる。市松模様をつくるときは、ストライプの土をさらに互い違いに組み合わせていく。
　杉本さんの仕事場には、こうして仕込みを終えた土があちこちに積まれている。ロスをできるだけ少なくするため、型の大きさに合わせてそれぞれ土の大きさも変えている。そのため、色や模様の種類×サイズ分の土を準備しなければいけないのだ。
　土を寝かせる期間は、単純な模様でも1週間から10日ほど。重しは押さえすぎても、位置が偏りすぎてもいけない。模様が歪んだり、最悪の場合は重みで塊ごと崩れてしまったりするからだ。全体のバランスを見ながら慎重に重しを乗せ、様子を時々チェックする。そして仕込んだ日付を記しておいて、寝かせ終わったものから順々に成形の作業に入る。
　「練り込みの場合、仕込んだからといってすぐに次の作業に移れるわけじゃない。すぐ次の作業にとりかかれるようにするには、少しずつタイミングをずらしながら準備していかないといけないんです」
　遠出するとき以外は、毎日仕事場に来てなにかしら作業をする日々だ。

　杉本さんは、自分のことを「ただの脱サラですよ」と笑いながら言う。
　高校を卒業して就職し、運送業をはじめ3社を渡り歩いた。3社目でサラリーマンをやっていたとき、地元の友達づてにたまたま岩井窯を訪れた。
　岩井窯の山本教行さんは、鳥取民藝美術館初代館長の吉田璋也やバーナード・リーチとの出会いを通じて陶芸を志し、出西窯で修業した人物だ。杉本さんは、山本さんに会ってその個性的な人柄と作風に惹かれた。以来、休みの日にちょくちょく岩井窯に通うようになった。
　「最初はただ仕事が見たくて通っていたんです。でも、登り窯を焚くからと呼ばれて手伝いに行ったときに、これはやりたいなあって思ったんです」

成形の様子

Voice｜牧谷窯

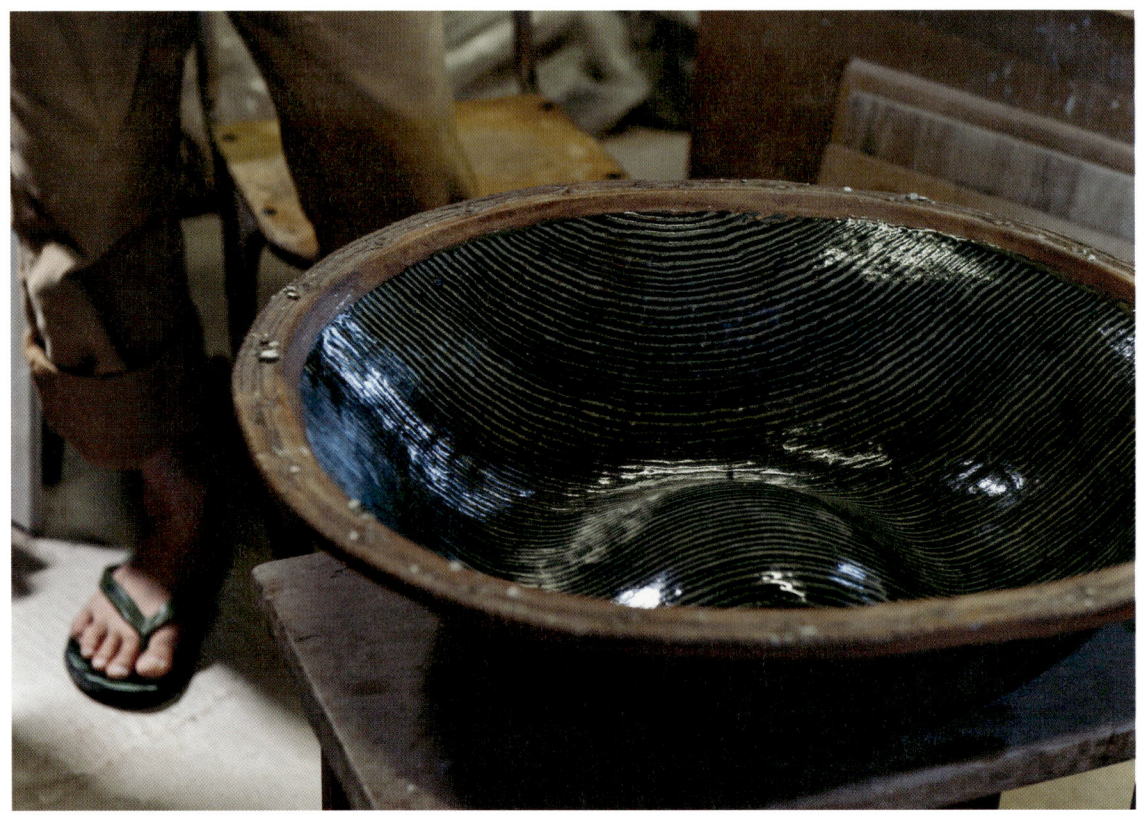

武内晴二郎の練り込み大鉢

すぐに「やりたいです」と弟子入りを志願したが、なかなか受け入れてもらえない。頼み続けていたら、あるとき山本さんから「来たければ×月×日に仕事をきれいに片づけて来なさい。来たら引き受ける。来なかったら引き受けない」とそれだけ言われた。初めて岩井窯を訪れてから、半年がすぎていた。
　杉本さんは、山本さんに言われたとおりに仕事を辞め、指定された日に岩井窯へ向かった。同時期に弟子入りした人には、齊藤十郎さん（P58）がいた。

　杉本さんはおそらく型破りな弟子であっただろう。
　岩井窯では、弟子は近くに家を借りて自炊しながら通うのが条件だ。生活のことをひととおり自分でやってこそ、いいうつわができるというのが山本さんの考えだからだ。もらえる給料は最低限の生活費。どうやりくりしても、家計は苦しい。杉本さんは修業しながらアルバイトもしていたが、それは岩井窯では異例のことだった。
　さらに、修業期間は最低でも4、5年というところを3年2か月で卒業した。
　いずれは自分ひとりでやりたいと考えていた杉本さんは、2年半がすぎた頃に「独立したい」と申し出て、師匠からひどく怒られた。「1年半後をめどに独立するところを探しなさい」と言われ、探しはじめたら、すぐにいまの場所がみつかった。そこで、急ピッチで独立の話が進んだのだ。
　だが、現実はそう甘くはなかった。杉本さんは独立した直後のことを「ぐずぐずでした」と振り返る。
「スタートが遅かったから早く独立したかったんです。でも、実際に独立してみたら、ものはまともにつくれない。売るところもない。しかも最低限、窯が必要だから、まず借金するところからはじまっている。借金してみて、なんの当てもなくお金を借りることがこんなに怖いものかと思いました」
　借金をどう返すかばかり考えて、食事もろくに喉をとおらない。体重は一気に7キロ落ちた。しかたなくアルバイトをかけもちした。
　アルバイトが本業でやきものが副業のような日々。時間をみつけてつくりはするものの、なにがつくりたいかわからない。なにをつくっても、師匠のものと同じになってしまう。これじゃダメだと思いながらも、それしかできない。卒業するとき、師匠からは「もうライバルだからね」とはっきり言われていた。
「同じ地域でつくっているだけに、まわりからいろいろ言われるんです。師匠のものと似てると言われるたびに凹んでました。たとえつくって売れたとしても、自分でつくったものではないような気がして、達成感は得られなかったですね」
　もがき続けるなかで、杉本さんはあるとき、ヒントとなるものを岡山の「さんはうす」というカレーと古民藝の店で目にする。それは、武内晴二郎の練り込みの大鉢だった。杉本さんはそのうつわの迫力に圧倒された。

Voice │ 牧谷窯

　武内晴二郎は第二次世界大戦中に左腕を失ったにもかかわらず、型ものを中心に力強く重厚感のあるうつわをつくり続けた倉敷の陶芸家だ。その仕事は柳宗悦や濱田庄司らにも認められ、いまなお根強いファンがいる。
　「絵心がない」と日頃思っていただけに、素地に最初から模様がついている練り込みは魅力的に映った。杉本さんは、すぐさま試作にかかった。
　最初につくったのは、白と茶のストライプの単純なもの。ストライプはいまよりもずっと太く、満足のいくものではなかった。やってみた感想は「面倒臭い」のひと言。だが、その面倒臭さが嫌いではなかった。本腰を入れてやれば、人とは違うものができるかもしれないと感じた。
　それからはテスト、テストの連続だった。
　「最初から武内晴二郎をまねようとは考えてなかった。この人の存在がでかすぎて、まねしたら絶対行き詰まるし埋もれてしまうと思ったんです。自分がやるなら、すっきりした模様と形でシャープなものをつくりたかった」
　練り込みの成形には、型を使う。模様が強いだけに、型は工業製品のようにシンプルな形にした。縁をまっすぐカットして、エッジを立たせた。「縁がまっすぐで壊れやすい」と批判する人もいたが、妥協はしなかった。
　「縁を丸めて売れたとしても、自分が思うものじゃなかったら達成感はない。練り込みをはじめてから、万人受けしなくていい、自分が好きなようにやって、それでいいと言ってくれる人がいたらいいなって思うようになりましたね」
　ピンク色のシリーズをつくったときも賛否両論だった。年配の人からは「食器にピンクなんて」と眉をしかめられたが、若い女の子には評判がよかった。さまざまな反応を見て、「いい、悪いって固定概念はどうでもいいかなって。それを考えてたら、定番だけになっちゃう」と、いまでは思っている。
　「こだわりを説明するのが苦手」という杉本さんにとって、仕上がりはすべてだ。仕上がりがよければ、材料は市販品だろうが、使えるものは使う。お客さんが見るのはつくる過程ではなく、ものそのものだからだ。

　武内晴二郎のうつわと出会ってから5年。いまでは練り込みの作家として有名になった杉本さんだが、それでも「効率をあげるのは難しい」と言う。
　土を重ねてつくる練り込みは、焼きあがったときに継ぎ目の部分に亀裂が入りやすい。失敗の少ないガス窯を使ってはいるが、いまでもひと窯で2割は失敗が出る。新しい模様をつくるときも、線の幅が1ミリ変わっただけで印象がガラリと変わる。だから、試作は1ミリ単位で調整する。
　面倒だという思いはいまも変わらないが、ずっと続けているのはまだやり切った感がないからだ。緑や黒など、やってみたい色もある。「新しい色や模様の組み合わせを考えるのがいちばん楽しい」という杉本さんはこれからも当分、練り込みの面倒臭さと付き合っていくつもりだ。

市松模様に練り込まれた素地

Voice | 牧谷窯

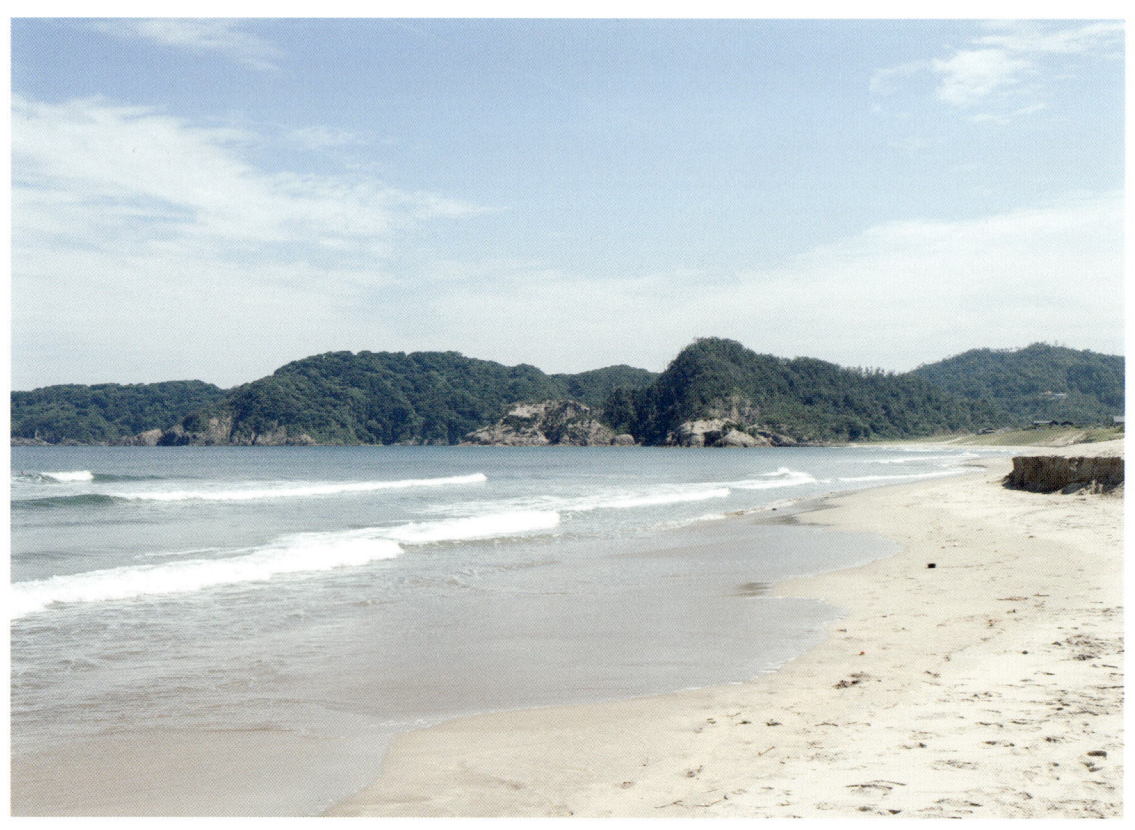

工房近くの浦富海岸

杉本義訓／Yoshinori Sugimoto
1971年、鳥取県岩美郡生まれ。98年、鳥取県岩井窯の山本教行氏に師事。2001年、鳥取県岩美郡岩美町牧谷に牧谷窯を築窯。11年9月に、SM-gのオープニングで東京初となる個展を開催。

延興寺窯　　　　　　　　　　　　　　　　　　　　　　　　　鳥取県岩美郡岩美町延興寺

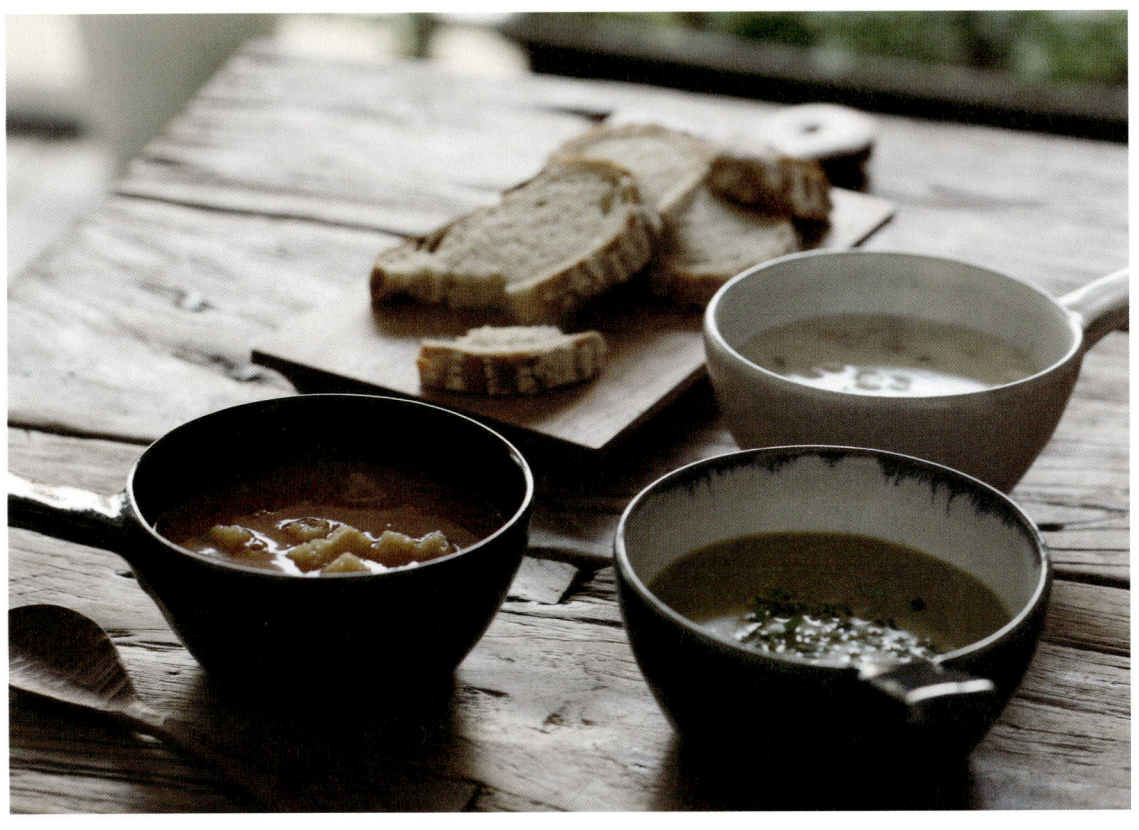

片手碗(黒釉・白釉・瑠璃釉) ¥2,700

島根県松江市袖師町　　　　袖師窯

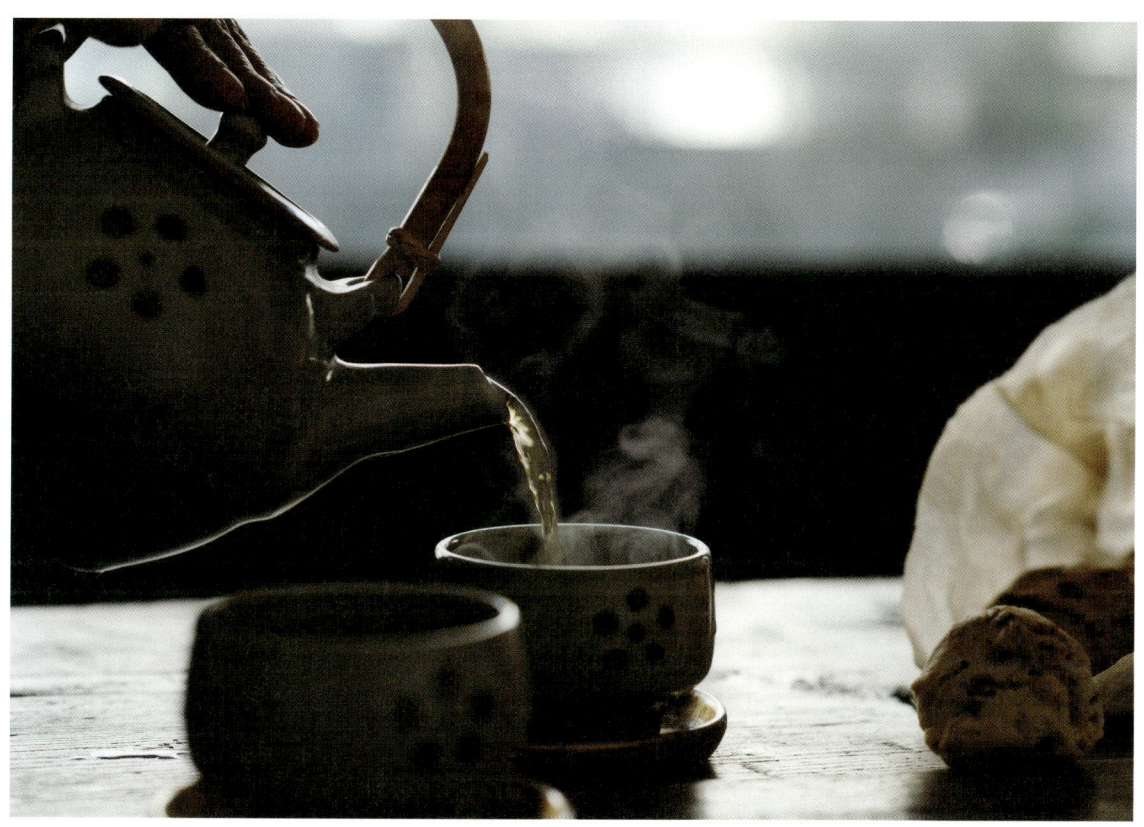

梅文番茶碗 ¥1,400／梅文土瓶 ¥13,000

袖師窯

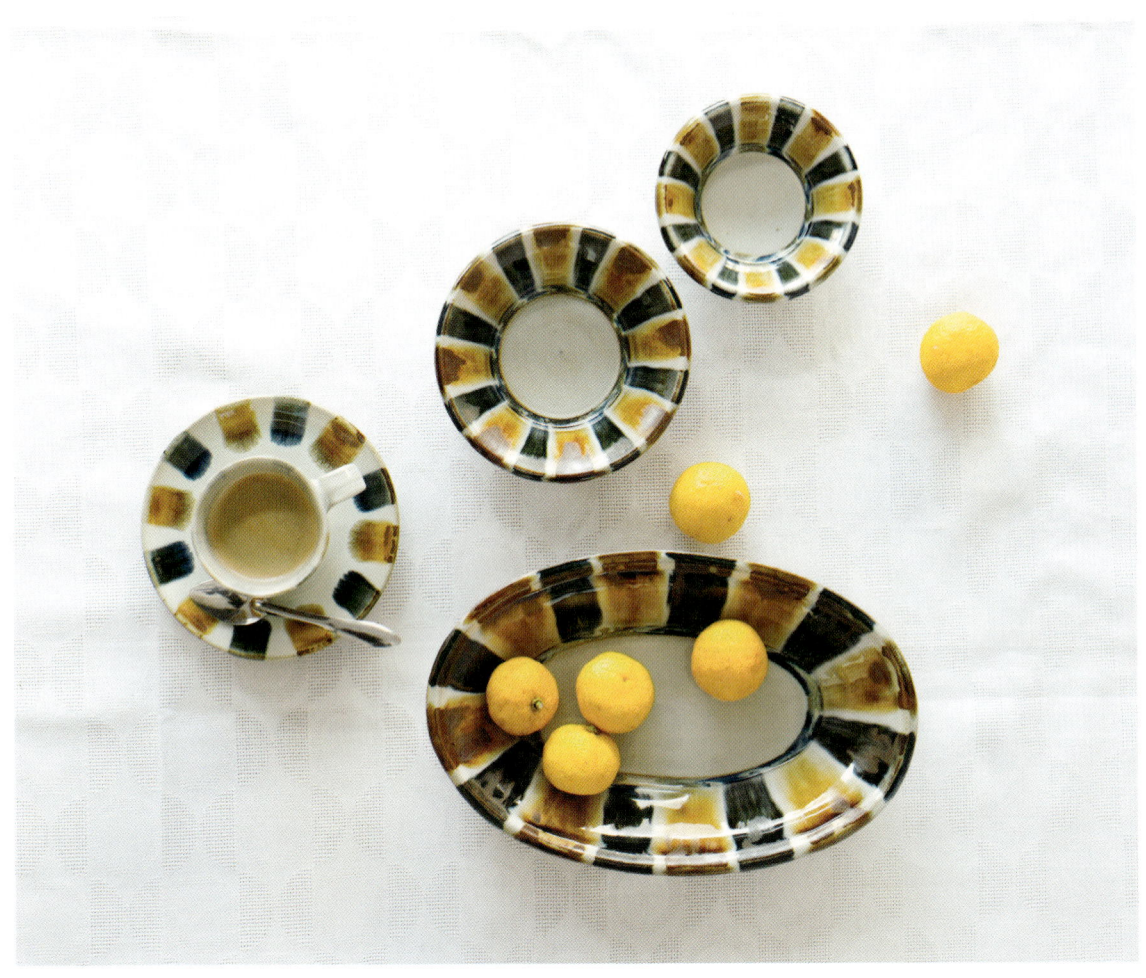

二彩珈琲碗皿 ¥3,000／深皿中 ¥2,500／深皿小 ¥1,800／カレー皿 ¥6,000（左から時計回りに）

森山窯

瑠璃釉花瓶四方 ¥6,000

— *Neighborhood* —

objects

佐々木創

「objects」は2011年4月に、島根県松江市でオープンしました。現在の作り手による工芸品を中心に、暮らしの道具や装飾品、古いもの、巨匠の作品などさまざまなものを扱っています。店名は、もの（オブジェ）としてかっこいいもの、ともに暮らしたいものを、という意味合いで名付けました。

私は埼玉県出身で、お店を開くまでは埼玉県に住んでいました。大学生のときに沖縄へ旅行したことがきっかけで工芸品にはまり、工芸のことをいろいろと調べていくうちにこの分野を生業にしたいと思うようになりました。そこで大学を辞め、とりあえず資金を貯めるためにアルバイトをはじめました。そうして働きながらでしたが、ウェブ制作ができる友人が力になってくれたおかげで、小さなウェブショップを開くことができました。そこで作り手さんと関係を築いたり、たくさんものを見たりするにつれ、いつかは実店舗をかまえてちゃんとした店をやりたいと強く思うようになったんです。

ここにお店を開いたのは亡き父の出身地であり、いまも健在の祖母がいるからです。かつて紳士服店だったすばらしい建物もお借りでき、ここならばと妻と一緒に移住してきました。

現在は2か月に1回くらい、個展や企画展を開いています。東京などとくらべると遅いペースかもしれませんが、松江は大都市ではありませんし、うちは2人だけで運営しています。ある程度時間をかけて取り組みたいという思いもあるので、もう少しゆっくりでもいいのかもしれません。

よいと思ったものがあれば、ぜひ手にしていただきたいと思っています。心を奪われるかのように買い求めたものでも、一緒に暮らしてみたらそれほどでもなかったり、反対に人からいただいたりして最初は気に入らなかったものでも、使っているうちに「これはよいな」と思うようになったりすることがあるんです。もちろん手にしたときから一度も飽きることなく、使い続けているものもあります。こんな喜びや発見みたいなことも、また楽しいものです。よいと思ったものや作り手を自分なりに紹介していくことしかできませんが、お客様がそういった経験をするお手伝いにもなれば、なによりです。

お店のシンボルにもなっている大橋川の柳

Neighborhood | objects

佐々木創／Hajime Sasaki
2006年より工芸品を扱うオンラインショップをスタート。11年4月、島根県松江市にて実店舗をかまえ、妻の陽子さんと夫婦二人三脚で居心地のよい空間をつくりあげている。12年11月、SM-gで開催した「カレーと古民藝」に岡山のカレーと古民藝の名店「さんはうす」とともに参加。

objects
島根県松江市東本町2-8
Tel. 0852 67 2547
Open. 11:00–19:30
Close. 水曜
http://objects.jp

小鹿田焼

小鹿田焼の作陶風景

大分県日田市源栄町皿山

小鹿田焼

飛びカンナ5寸皿 ¥1,500／縁刷毛目飛びカンナ6寸丼（緑）¥2,600／飛びカンナ6寸丼 ¥2,400
指描5寸深皿（飴）¥1,900／刷毛目尺皿 ¥7,000／打ち掛け壺 ¥18,000（左上から下へ）

飛びカンナ7寸深皿（緑）¥2,800／8寸すり鉢 ¥3,500／縁くし描飛びカンナ ¥2,200
ようじ入れ ¥800／外飛びカンナご飯茶碗 ¥1,800／刷毛目3寸深皿（飴）¥900（左上から下へ）

小鹿田焼

青流し1升壺 ¥9,000

5合口付き徳利 ¥6,200

— *Neighborhood* —

sonomono

くれまつそのこ

　私は小鹿田焼専門のお店をやっています。小鹿田焼とは大分県日田市の山間の小鹿田地区で焼かれる陶器のことで、歴史は江戸時代中期にまでさかのぼります。柳宗悦に「世界一の民陶」と称賛され、現代に至るまで一子相伝で昔ながらのやりかたを守り続けています。ロクロを回転させながら鉋で文様を刻む「飛び鉋」や刷毛を打ちつける「打ち刷毛目」の技法が有名ですが、これらは大正末期から昭和初期にかけて確立されたもの。古くからの技法に、釉薬や化粧土を柄杓で掛ける「打ち掛け」やスポイトなどで文様を描く「筒描き」などもあります。

　私はもともと工芸店に勤めていたので小鹿田とのかかわりは深かったのですが、仕事を辞めてからはしばらく個人的に小鹿田に遊びに行っていました。たまたま友人から、小鹿田焼で子ども用のうつわをつくれないかという話があり、仕事としてのかかわりがふたたびはじまりました。

　最初のうちは、都内の展示会を中心に販売していましたが、2011年にこのお店をはじめました。店頭で販売するかたわら、他の工芸店やギャラリーに卸しています。そうして、できるだけたくさんの人に小鹿田焼の魅力を知ってもらい、実際に見て、ふれてもらいたいと思っています。

　現在、小鹿田には10軒の窯元があり、そのうち3軒とは前々から親しくお付き合いしていました。でもせっかく小鹿田焼と向き合うなら10軒すべてとお付き合いしようと、少しずつ関係を深めていって、いまでは若手からベテランの陶工まで、みなさんと仲良くさせてもらっています。

　小鹿田焼の魅力は、本来の素朴な美しさが300年たったいまも生きているところ。土づくりは、10軒の窯元が協力して行います。近くの採土場で掘ってきた原土を川の水の力を利用して唐臼で砕きます。できあがった土は型ものに向かないため、すべてを蹴ロクロでつくります。それらに地元の釉薬や昔ながらの技法で装飾を施し、登り窯で焼きあげます。

　土づくりにしても、焼成にしても、自然の力に左右され、決して思いどおりにはできないなか、自分たちで納得して、昔からのやりかたを大切にしている。だからこそ、よいものができるのだと思います。

Neighborhood | sonomono

くれまつそのこ／Sonoko Kurematsu
学生時代に日本民藝館で学芸員実習をしたことを機に民藝に興味を持つ。工芸店勤務を経て、2007年より展示会などで小鹿田焼の販売をはじめる。11年9月、東京都豊島区に小鹿田焼専門店「sonomono」をオープン。SMLで扱っている小鹿田焼の一部は同店を通じて仕入れたもの。

sonomono
東京都豊島区長崎4-25-7
Tel. 03 3958 5231
Open. 11:00–18:30
Close. 日曜
http://www.sonomono.net

小石原焼 太田哲三・圭窯

5寸深すり鉢 ¥3,600

福岡県朝倉郡東峰村小石原

俊彦窯

蠟燭徳利 中 ¥3,000／小 ¥2,500／大 ¥7,600／流釉小壺 中 ¥2,000／小 ¥1,600

兵庫県篠山市今田町上立杭

一里塚本業窯

馬の目8寸皿 ¥5,000／6寸皿 ¥3,000／5寸皿 ¥1,800／珈琲碗皿 ¥3,500／10cm皿 ¥1,200（左から）

愛知県瀬戸市一里塚町

Voice

齊藤十郎

ただそこにあって
あたたかみがある
そんな古いもののよさに
近づきたい

窯から出したうつわを運ぶ

Voice｜齊藤十郎

スリップの作業風景

空き缶に管をつけた自作の道具から、とろとろと白い液体が流れ、板状の素地のうえをすべるように線を描いていく。線を引いただけで終わりにするものもあれば、描いた線のうえを針先でひっかいてフェザーコーム（鳥の羽根）と呼ばれる文様をつけたり、線を描いたあとに下からトントンと叩いて、流れるような文様にしたりすることもある。
　齊藤十郎さんがカメラの前でやってみせてくれたのは、スリップと呼ばれる技法だ。
　スリップとはクリーム状に溶いた化粧土のことを指す。スリップで文様を描く「スリップウェア」は、18〜19世紀にかけてイギリスでつくられていた日用雑器だ。現在はスリップの技法を用いたものを幅広くスリップウェアと呼んでいるが、当時はガレナ釉と呼ばれる鉛釉を掛け、低火度（ていかど）で焼く軟陶（なんとう）を指していた。産業革命以後、大量生産品が出回るようになって廃れていったが、柳宗悦や濱田庄司ら民藝運動の創始者たちがその魅力を見い出し、日本で広めた。
　十郎さんが描くスリップはのびやかで、どことなくユーモラスにも見える。使う人をゆったりとした気分にさせてくれるような、そんなぬくもりが伝わってくるうつわだ。
　十郎さんは、スリップの魅力を「自分のいやらしさ、クセが出にくいところ」だという。スリップは、生乾きの素地に化粧土を掛け、さらにそのうえに色の違う化粧土を流し描きする。そのため、化粧土と化粧土が互いに干渉しあい、線の輪郭がぼやける。
「筆を使って描くと、筆遣いが線にダイレクトに現れ、どうしてもその人の意図が出てしまう。昔の染付（そめつけ）のやきものがすばらしいのは、線に描いた人の自我や気負いが感じられないところ。でもそこに行きつくには相当、筆の扱いに慣れてないとダメなんですよ。けれどスリップなら、線がふわっと流れてくれるから、自然と作業のなかでその人の影が弱くなっていくんです」
　いかに自意識から解き放たれるか。それは、十郎さんがやきものをつくるようになって以来、つねに考えてきたことだ。

　両親ともに教員という家庭で育った十郎さんは、言いようのない息苦しさをいつも感じていた。親元を離れたいという思いが募り、大学3年生だったある日、なんの前ぶれもなく家を飛び出した。
「芸術学科で写真の授業をとっていて、その日は朝から暗室で作業をしていました。帰りにふと思い立って、写真の道具だけを持ってそのまま東海道線で西へ向かったんです」
　在来線を乗り継ぎ、一昼夜かけてたどりついたのは福岡だった。そして、そのまま3年間、とび職として働いた。
　働きながらも、心のどこかで「なにか思いを形にする仕事がしたい」と思っていた。

Voice | 齊藤十郎

　転機となったのは、本屋で『熊本の窯元』という本を偶然手にしたことだった。本には、熊本の窯元が100軒ほど紹介されていた。そのなかでいちばん惹かれたのが、当主の井上泰秋（たいしゅう）さんが「使えるものをつくっている」と語っていた小代焼（しょうだい）ふもと窯だった。

　小代焼は、熊本県北部の小代山麓で焼かれる陶器で、400年以上の歴史がある。粗（あら）い土に、木や藁、笹の灰からつくる白釉や黄色釉を流し掛けした、素朴さと力強さをあわせもつ作風が特徴だ。なかでもふもと窯は民藝とのかかわりが深く、暮らしに必要なうつわをつくり続けてきた窯元だ。

　ふもと窯を訪ね、断られること2回。3度目にして「そこまでやりたいなら」と弟子入りを許された。当時、弟子は十郎さんを入れて5人。土を練るところからはじめ、満足にロクロが挽（ひ）けるようになるまで1、2年かかった。

「教えてもらうといっても、手本を見せてもらって、手順を教えてもらったら、あとは数をこなして自分で感覚をつかむしかない。手の骨格や動きも人によってそれぞれ違うから、その先は説明しようがないんです。

　最初のうちは、半日かかって湯呑を20個ほどつくって、井上先生に見せると『こんなんダメだよ』と言われて目の前でプチュッと潰される。かろうじて残ったいくつかの底を削って仕上げるんですが、それもまたダメ出しを食らって。つくってはダメ出しの繰り返しで覚えていきました」

　ふもと窯で5年修業したのち、鳥取県の岩井窯で1年働いた。岩井窯は、民藝の流れをくみながら、個人作家として活躍する山本教行さんの窯だ。そこでは、古いものを咀嚼（そしゃく）して形にするという発想のしかたを学んだ。

　2人の師匠から教わったのは、ただやきものをつくればいいというものではないということだ。

「井上先生から、『やきものはいろんな世界と通じているんだよ。だから、やきもののことだけじゃなくて、音楽とかいろんなことに興味を持ちなさい』と言われました。山本先生からは、ピッチャーのある生活をしなさいとピッチャーをもらって。そのときはよく意味がわからなかったけれど、使いもせずにピッチャーをつくってもいいものはできないということ。結局、2人とも同じことを言っているんですよね」

　うつわは、"用"があって初めて成り立つ。だから、暮らしのほかのことにも関心を持たないといけない。その考えは、いまでも十郎さんの仕事に深く根づいている。

　インタビュー中、十郎さんは何度か「表現手段が、自分の場合はたまたまやきものだった」と語った。十郎さんにとって「表現」とは、意識的に個性や作風を打ち出すことではない。自意識をぬぐっていった先に、それでも残るものが「その人らしさ」だと思っている。だから、十郎さんのなかで「自意識から解き放たれること」と「表現すること」は相反しない。

ピッチャー ¥12,000／¥15,000

Voice | 齊藤十郎

スリップウェア大鉢 ¥60,000

オーバル耐熱7寸 ¥5,000／5寸 ¥3,000／4寸 ¥2,500（奥から）

Voice｜齊藤十郎

「昔のものはゆるゆるだけど、わっと訴えかけてくる緊張感もある。やきものの下働きなんて、毎日働いて、お酒を飲んでバタッと寝ているような人がやっていたわけです。表現がどうこうとか、細かいことなんて考えていない。琉球陶器の人間国宝である金城次郎さんなんか技術は確かだけど、いい加減なんですよ。でもそのゆるさがあるから、使い手がかまえる必要がなくてサイコーなんです」

うつわは料理を盛って、初めて完成する。食事やお茶はリラックスするためのものだ。だから、使う人の想像の余地を残した"ゆるい"もののほうが、作り込んだものより暮らしになじみやすい。そう考える十郎さんは、作業のなかでいかに無意識の状態をつくるかに心を配っている。

「形をつくるうえで必ず意識が入ってくるけど、そこでどれだけ力を入れすぎない状態をつくるか。スリップなんかまさにそうで、できるだけ力を抜いて、ほかのことを考えながらやるくらいのほうがいいんです」

スリップウェアは基本的に型で成形する。36歳でスリップをやるようになってから、ロクロの仕事にも変化が現れた。「ロクロを挽くのがラクになって、形がよくなったんです。ロクロのウェイトが下がったせいもあるし、スリップで表現欲を発散できている面もあるでしょうね。形でどうにか見せようと色気を出さなくなったんだと思います」

昔のもののよさにただただ、近づきたい。そう考える十郎さんは、つくる環境も可能なかぎり昔に近づけたいという。薪で焼くことにこだわるのもそのためだ。

「ガスや電気の窯だと、少しつくっては焼いてで、仕事が途切れ途切れになる。たとえるなら、ビートの速い音楽みたいなもの。でも、薪の窯なら焼くまでの段取りがあって、自然なリズムで仕事ができるんです」

昔ながらの環境をつくるために、挑戦したいことはほかにもある。

「昔のやきものは分業でつくられていて、いまみたいに個人作家なんていなかった。個人作家の"自分が自分が"という願望をとっていったら、もっとよくなるんじゃないか。だから、僕も人を雇って、工房作品をつくりたい。いま、ボランティアで障がい者の支援学校に行っているんですが、そうした人たちを1人でも2人でも雇って一緒に仕事ができれば嬉しいなと思ってます」

人手が増えて余裕が出てきたら、かつてイギリスでつくられていた軟陶のスリップウェアにもチャレンジしたいという。

暮らしのなかに何気なくふわっとあって、あたたかみを添えてくれる。そんな古いもののよさを追い求める十郎さんの仕事は、さらなる未来に向かって広がり続けている。

齊藤十郎／Juro Saito
1969年、神奈川県藤沢市生まれ。93年より熊本県小代焼ふもと窯の井上泰秋氏、98年より鳥取県岩井窯の山本教行氏に師事したのち、99年に岐阜県朝日村（現・高山市朝日町）にて独立。2004年、静岡県伊東市に移転し登り窯を築く。08年に窯をイッテコイ窯に直し、現在に至る。

Voice｜齊藤十郎

SMLの店舗に並ぶスリップウェア

小代焼 ふもと窯 井上尚之

ピッチャー 小 ¥4,200／スリップ 楕円小 ¥2,400／スリップ 角鉢中 ¥3,500／ミルク入れ ¥1,200／徳利 大 ¥3,500／蓋物 ¥7,000／マグカップ ¥3,000（左上から）

熊本県荒尾市府本

スリップ 角小 ¥2,400／スリップ 楕円特大 ¥30,000

071

湯町窯　　　　　　　　　　　　　　　　　　　　　　　　　　　　　　　　　　　　　　島根県松江市玉湯町

ぐい呑各種 ¥3,500／2合徳利 ¥5,800

登り窯の窯焚きの様子

Voice

前野直史

「なる」歓びを
受け取りながら
自分が見たい
美しいものをつくりたい

Voice | 前野直史

　京都府南丹市日吉町。杉や檜が生い茂り、小川が流れる山間に前野直史さんの生畑皿山窯はある。
　そこでは昔ながらの"やきもの屋"の暮らしが営まれている。掘ってきた土を叩いて精製するところからはじまり、木を焼いて灰をつくって釉薬にし、自分で築いた窯で焼く。窯焚きに使う薪は、山から切ってきて割り、数か月かけて乾燥させたものだ。そうしてできたうつわは、スリップウェアをはじめ、焼締めの須恵器、白磁、灰釉や鉄釉など幅が広い。
　前野さんのうつわを眺めていると、白は単なる白ではなく、黒は単なる黒ではないことに気づく。かすかな釉の変化が織りなす、微妙な表情の違い。手にとってじっと眺めていたくなるような前野さんのうつわは、多くを古いものから学んでいる。
「古い美しいものが、どんな工程で形づくられ、窯のなかでどのように炎が流れて焼かれたのか。それを探り、実証しながら自分の仕事を組み立てています。自分が見たいものを掘り起こすのが、自分の仕事のスタイルなんです」
　前野さんが暮らす家には、これまで蒐集してきた古今東西のやきものがごろごろと無造作に置かれている。なかには、1000年以上前の骨董品もある。それらを日々の食卓に並べ、惜しみなく使う。そのもののよさを暮らしのなかで味わい、学んでいるのだ。

　前野さんがやきものに興味を持ったのは、大学生だった22歳の頃だという。きっかけは、ある1冊の本との出会いだった。
　その本とは、民藝運動の提唱者である柳宗悦が著した『工藝文化』だ。美術と工芸を対比させながら、生活に根差した工芸の美しさを体系立てて論じ、民藝運動を広めるのに一役買った本である。
「子どもの頃、ラジオの深夜放送でたまたま流れてきたアメリカ民謡に惹かれ、10歳から5弦バンジョーやギターをやってたんです。アイデンティティが芽生える10代の後半頃かな、次第に"日本には日本の音楽があらねばならん"と思うようになって。それで、日本の音楽はもちろん、絵画など他の芸術にもふれるなかで出会ったのが『工藝文化』だったんです。
　特別な才能がある人ではなく、ふつうの人の、ふだんの暮らしのなかから美しいものが生まれてくるという柳の話は、それまでアメリカの民謡に向き合ってきた自分にとって非常になじみやすく、納得のゆくものでした」
　『工藝文化』と出会ったのち、展覧会などを通してものとしての民藝に直にふれ、その魅力にさらに引き込まれていった。
　こうして民藝のうつわに強く惹かれた前野さんは大学卒業後に、高等技術専門校に通ったのち、丹波立杭にある俊彦窯の清水俊彦さんの門を叩く。丹波は「日本六古窯」のひとつと数えられる、古くからのやきものの産地だ。

早朝には窯から黒煙がのぼる

Voice | 前野直史

　俊彦窯を選んだ理由は、ふたつある。前野さんがとても惹かれていた丹波の古いやきものと河井寬次郎とが交差する場だったということがひとつ。清水さんは河井寬次郎の弟子だった生田和孝に師事しており、河井寬次郎の陶脈を継ぐ1人だ。もうひとつは、昔ながらのやりかたで普段使いのうつわをつくっていたことだ。電動ではなく足で蹴ってまわす蹴ロクロで成形し、天然原料の釉薬を使い、薪の登り窯で焼く。そうした一連の工程とともに"やきもの屋"の暮らしそのものを体験したかった。

「京都の学校で教わったロクロの技術は、非常に高度に整理されたものでした。でも、洗練されるなかで抜け落ちていってしまったもの、たとえばロクロなら、ロクロ目と呼ばれる、ロクロを挽いたときにできる手の痕だったり、作業のなかで生まれるほんのわずかな歪みだったりが大切だと思ったんです」

　粘りがなく扱いにくい丹波の土と格闘しながら5年間の修業を終え、30歳で独立。現在の地に窯を築いた。

　生畑皿山窯にはいま、ふたつの窯がある。向かって左手が独立して最初に築いた半地下の直焔式登り窯、右手が一昨年に完成した倒焔式登り窯だ。

　直焔式の窯は斜面を掘り下げ、天井部分を日干しレンガで積みあげてつくる古い形式のものだ。まっすぐ吹き抜ける炎の流れと、薪の灰がかかってできる天然の釉薬とによって、焼きあがりに自然な味わいが生まれる。「美しいものが生まれた背景を追体験したかった」という前野さんは、資料をもとに江戸時代以降に丹波で使われてきた窯の構造を調べ、たった1人で窯を築いていった。

　2mの傾斜をつけるために、敷地全体から均一に土を削って盛った。最後はどうしても20cmほど足りず、そのぶん窯の下の地面を掘り込んだ。使っていたツルハシは摩耗して、いつしか短くなっていた。地道な作業を重ね、窯は1年ほどかかってようやく完成した。

　一方、隣にある倒焔式の窯は現在もっとも一般的とされる登り窯だ。この窯は、前野さんが45歳のときに初めて弟子をとったのを機に築いたものだ。

「自分が俊彦窯に飛び込んだのは、師匠が45歳のとき。気づけば今度は自分が45歳になっていて、同じように知らない人がここで学びたいとやってきた。これには不思議な縁のようなものを感じました。人を育てるというと大げさですが、学びたいという気持ちに応え、受け取ったことを伝えてゆくことが師匠への恩返しにもなるのかなと。前からもうひとつ、登り窯をつくりたいと思っていたので、やきものづくりの全体を見せるためにもいい機会だから窯を築くことにしたんです。やきものは、土を焼いて固めたら土器になったというところから出発している。その驚きを実感してほしかったんです」

　窯焚きには、同じく丹波で作陶している平山元康さんも手伝いにやってくる。平山さんとは互いに窯焚きを手伝いあう仲だ。

登り窯の設計図

Voice | 前野直史

　窯焚きには火を入れてから最低でも1日半はかかる。火の具合を確かめながら薪を投入し、窯の温度を徐々にあげていく。「たとえば左端のうえが焼けていないなと思ったら、そこに炎が多く流れるようにと投入する薪の量やタイミングを考えながら窯を焚くのが楽しい」と語る前野さんは、窯焚きの最中は絶えず窯のまわりを行ったり来たりしていて落ち着くヒマがない。ガスや電気の窯を使えば、スイッチを入れるだけで済み、焼きあがりもコントロールしやすい。だが、薪の窯は手間がかかってロスも多い一方で、緊張感と充実感が背中合わせになった醍醐味があり、予想外の美しさが生まれる歓びもある。

　古いやきものの美しさを探究し続ける前野さん。だが、それは決して"古っぽいもの"をつくることではない。最近では、わざと古びた風合いを出すよう工夫してつくっている人もいる。だが、前野さんはあくまで使い込まれて美しくなるものにこだわる。
「いまと昔では、そもそも原料が違う。だから、古いものをそのまま再現できるとは思ってない。当時どうつくられていたかを探しながら、いまある原料で、いまある窯で自分が見たいものをつくりたいんです」
　だから、スリップウェアには薪の炎に反応しやすい信楽の白い土と、地元丹波の黒豆の木を燃やした灰釉を使う。身のまわりのもので、いかに美しいものをつくるか。こだわりはうつわの底にも現れている。
「スリップウェアというと、みんな模様に目が行きがちだけど、自分はその美しさのひとつに、型からポコンと抜いたときにできるドーム状の形の美しさがあると思っているんです。だから、仕上げに底を削ったり、布目を当てたりはしたくない。粘土板をつくるときにできる、土のなかの砂粒がひっぱられたような跡をそのまま残すようにしています。釉薬を掛ける前に素焼きをしないのも、底の風合いを保ちたいから。素焼きをすれば形がひずみにくいし、釉薬や化粧土がはがれにくくなって原料の選択の幅も広がる。けれど、やっぱり生の素地に釉を掛けたい」
　前野さんが民藝から学んだことは、"「する」世界"ではなく"「なる」世界"のものづくりの姿勢だ。"「する」世界"とは人為が、"「なる」世界"とは天意が働く仕事だ。だから、天意を十分に生かせるように「なる」要素が多い仕事を選ぶ。原土を叩いて精製するのも、木を燃やして灰から釉薬をつくるのも、薪の窯を使うのも、すべて「なる」ものの美しさを引き出すためだ。
「『なる』歓びを受け取りながら仕事していきたい」——。形が出口をみつけようとしているのを、自分はつかまえるだけ。そのために歴史を学び、技術を学ぶ。そうして作為からできるだけ離れたところでできたうつわは、日々使い続けることによって、少しずつ味わいを深めていく。前野さんがつくるうつわは、使う人の手に渡ってもなお、「なる」歓びを与えてくれるものなのだ。

Voice | 前野直史

窯焚き中の食卓

1965年、京都府京都市生まれ。90年に大谷大学文学部哲学科を卒業したのち、京都府立陶工高等技術専門校成形科にて1年間学ぶ。91年より兵庫県丹波立杭にある俊彦窯の清水俊彦氏に師事。96年に独立し、京都府南丹市日吉町生畑に生畑皿山窯を開く。

十場天伸

耐熱フライパン ¥10,000

兵庫県神戸市北区

四角スリップウェア皿 ¥3,900

紀窯 中川紀夫
山田洋次

中川紀夫　豆皿(リム付き) ¥1,200
山田洋次　豆皿(角、楕円、丸) ¥1,400

086

長崎県東彼杵郡波佐見町
滋賀県甲賀市信楽町

Slipware Party

089

093

伊藤丈浩

長角鉢 ¥11,000

栃木県芳賀郡益子町

郡司庸久・慶子

4寸鉢 ¥2,000／6寸鉢 ¥4,000／4寸皿 ¥1,500（上から）

栃木県日光市足尾町

8寸鉢 ¥6,000／6寸皿 ¥3,000／4寸皿 ¥1,500／6寸皿 ¥3,000（上から）

てつ工房 小島鉄平　　　　　　　　　　　　　　　　　　長崎県長崎市油木町

豆皿／¥1,200

France Andrew McGarva

Medium Round Flat Dish ¥14,000

— *Neighborhood* —

Malmö

冨山泰彦

　うちの店はカフェバーですが、不定期でイベントも開いたりして、いろいろやってます。店内の古い家具や什器は、個人的に趣味で集めてきたもので、一部を除いてすべて購入できます。ディスプレイの本も売りもので、月ごとにテーマが変わります。

　自分で店をやりたいと思ったのは、ロンドン留学中に飲食店で働いたことがきっかけ。日本のお店は整然としてクールすぎたり、装飾が多くてゴージャスすぎたりするけど、そのお店はグラマラスな感じで。フランスのシャトーの家具もあれば、中国磁器もあって、和食器で料理も出している。それらがバッティングせずに調和して、渾然一体となった空間なんです。で、和食器のほうが洋食器よりもモダンだなとそのときに思ってました。

　いま、うちでいちばんメインで使っている皿は、出西窯のモーニングプレート。8寸のサイズを特注したんです。色は迷ったけど、まずはベタな飴釉と黒釉で。ランチのしょうが焼やパスタなど、いろんな料理に使ってます。使ってみて思ったのは、思ったよりも耐久性があるってこと。少々手荒に扱っ

てもクラッキングしないし丈夫ですね。

　料理のうまさは見た目でずいぶん変わるもの。だから、うつわは重要ですよ。店のキャパを考えると制約も出てくるけれど、本音を言えば、四季ごとに定期的にうつわを変えていきたいぐらい。徐々にいろんな人のうつわを使っていきたいです。

　もともと叔父が益子で陶芸をやっていたので、やきものには親近感があったんです。隣のビルにうつわを扱う店ができたっていうんで、企画展のたびに通うようになりました。サンプルでうつわをもらったりするんですが、何気なしに使ってみたら使い勝手がよかったり、意外と絵になったり。料理と組み合わせながら、いちばんフィットする使いかたを発見するのが楽しい。

　なんでもギャップがあったほうがおもしろいと思うんです。和の雰囲気じゃなくて、うちみたいなモダンな内装で、和食器があると「あれ、なんでこういうの使ってるの?」とお客さんも新鮮に感じる。そうやってじかにふれてもらって、新しい使いかたを提案していけたらいいですよね。

Neighborhood | Malmö

冨山泰彦／Yasuhiko Tomiyama
ロンドンに4年間留学したのち、2010年7月東京の中目黒にカフェバー「Malmö」をオープン。SM-gの隣のビルにあり、SM-gの企画展には毎回足を運んでいる。現在、メインで使っている出西窯のモーニングプレートは、SM-gを通して特注したもの。

Malmö
東京都目黒区青葉台1-15-2
AK-3ビル 1F
Tel. 03 6322 3089
Open. 12:00−Midnight
Close. 不定
http://www.malmo-tokyo.com

大谷哲也

洋皿 φ150 ¥2,400／φ180 ¥2,800／φ200 ¥3,200／φ250 ¥6,000／φ280 ¥8,000／φ320 ¥12,000

滋賀県甲賀市信楽町

ビアカップ φ70 ¥3,000／注器 ¥6,000／片口角 ¥3,600／猪口 ¥1,800

大谷哲也

平鍋(浅) φ210 ¥8,000

馬場勝文 　　　　　　　　　　　　　　　　　　　　　　　　　　　　福岡県久留米市

ミルクパン 小 ¥3,800

長野県　　　　　　　　　　　　　　　　　　　　　　　　　　　　小髙千繪

猪口型ヨコ ¥1,600／縦型ポット ¥8,000

五十嵐元次　　福島県大沼郡

青磁徳利 ¥6,000／酒盃 ¥1,000

島根県雲南市三刀屋町　　　　　　　　　　　　　　　　　　　　　　白磁工房 石飛 勲

白磁鎬手ティーポット ¥7,000

IGARASHI × KAKUDA

円深皿6寸 ¥3,600／八角深皿6寸 ¥3,600(上から)

デザイン：角田陽太　作陶：五十嵐元次

カフェオレボウル(小) ¥2,800

— *Neighborhood* —

イシトキト

石橋優美・八木美和子

　私たちは高校のときの同級生で、2人ともカフェ好き。いつかは一緒にお店をやりたいねと話していたんですが、2009年に食のイベントで1日限定のカフェをやらないかと誘われたのを機に、ユニットを組むようになりました。「日々食べたいもの」をモットーに、着色料や添加物を使わないおやつや料理をイベントなどで提供しています。

　もともとカフェを開きたいと思っていたので、コーヒーカップやお皿など、好きなうつわを少しずつ集めていました。でも、いろんな作家さんたちに興味を持つようになったのは、うつわのお店でノベルティとして配る焼菓子を定期的につくるようになってからです。

　そこでは、企画展ごとに作家さんのイメージを形にしたクッキーを製作しています。毎回、企画が決まった段階で写真やDMをもらったり、実物を見せてもらったりして、つくるもののイメージをふくらませていきます。作家さんと直接お話ししたり、本で調べたりして、実際にうつわの成り立ちや製法を知ると、すごく参考になりますね。たとえば小鹿田焼の飛び鉋は、まわしながら鉋で刻み文様をつけていると知って、同じようにやってみたり。牧谷窯の杉本義訓さんからは、練り込みの市松模様は、2色の板状の土を交互に重ねてカットして縞模様をつくってからずらすと教えてもらって、実際に試してみたらうまくいきました。

　単に見た目だけを似せるだけじゃなくて、質感もなるべく本物のうつわに近づけたいと思ってます。たとえば、小代瑞穂窯の福田るいさんのようにざっくりとした土の手ざわりを感じるうつわのときは全粒粉を使ったり、繊細な磁器のうつわのときは米粉とか細かい粒子の粉を使ったりして、やりながら試行錯誤しています。

　以前、2日間限定でカフェを開いたことがあるんですが、そのときは淡路島の樂久登窯に頼んでプリン皿をつくってもらいました。手にとって実際に使ってみると、そのうつわのよさがわかりますよね。なので、これからはお菓子や料理と一緒にいろんな作家さんのうつわを楽しんでもらえるような場をつくっていきたいと思っています。

福田るいさんのうつわとイシトキトのクッキー

Neighborhood | イシトキト

うつわに合わせた焼き菓子各種

石橋優美／Yumi Ishibashi　八木美和子／Miwako Yagi
2009年6月、2人の名字から一文字ずつとった「イシトキト」という名で活動
をスタート。「毎日の暮らしをちょっとうれしく」をテーマに、都内のイベ
ントを中心に出店している。SM-gの企画展ごとにノベルティのクッキーを
提供しているほか、1日限定のカフェも手がけている。
http://blog.ishitokito.com

宮岡麻衣子
荘司 晶

宮岡麻衣子　人物文小皿 ¥3,400／人物文6寸皿 ¥5,400
荘司 晶　片口型小鉢 小 ¥4,000／片口型小鉢 大 ¥8,000

東京都青梅市
京都府

宮岡麻衣子　人物文小皿 ¥3,400／釣り人文八角皿 ¥4,800
莊司 晶　片口型小鉢 小 ¥4,000／臼型小鉢 ¥7,000

一久堂　　　　　　　　　　　　　　　　　　　　　　　　　愛知県瀬戸市

薬味入れ ¥3,500／陶枕型箸置 ¥1,200／牡丹唐草文4寸皿 ¥3,500

茨城県石岡市　　　　　　　　　　　　　　　　　　　八郷葦穂窯　古川欽彌・雅子

呉須深鉢 ¥25,000

砥部焼 中田窯 　　　　　　　　　　　　　　　　　　　　　　　　　　　　　　　愛媛県伊予郡砥部町

くらわんか茶碗 ¥1,500

愛媛県伊予郡砥部町　　　　　　　　　　　　　　　　　　　　　　　　　　　　砥部焼　岡田陶房

羽根文　蕎麦猪口大　¥1,200

新道工房　　　　　　　　　　　　　　　　　　　　　　　　　　　　　　　　　　　　愛知県瀬戸市新道町

なずな型湯呑　¥4,000

京都府亀岡市　　　　　　　　　　　　　　　　　　　　　　　　　　　　　藤田佳三

安南手輪花6寸皿 ¥4,500

Voice

鈴木　稔

時代と土地と人との
必然性から生まれる
いまの益子焼を
人とつながって伝えていく

型に板状の陶土を貼り付け成形する

Voice｜鈴木 稔

　　益子の土と釉薬を使って、洗練されたうつわをつくる鈴木稔さん。特徴は、なんといってもその形にある。ホーローのポットのような注ぎ口にひょうたんみたいな曲線のボディをしたポット。ごろんと丸い急須と湯呑。斬新でありながら、なぜか手になじむ形。そこへ釉の深みが加わり、モダンさとあたたかみを感じさせてくれる。

　　そんな稔さんのうつわは、ロクロではなく、割型という石膏型を使って形づくられる。湯呑をつくる場合、型に板状の陶土を貼り付け、型の縁に添ってカットする。粘土を水で溶いたドベを継ぎ目に塗り、型を合わせる。型を固定したら、今度は内側を仕上げる。つなぎ目を細くのばした粘土で埋め、ゴムのヘラでならし、口の部分はなめし皮で丁寧に整える。少し硬くなるまで30分ほど置いてから、型を外す。

　　ロクロなら一瞬で終わる作業を、稔さんはあえて時間がかかる型でつくる。「ロクロだと4手か5手で仕上げないといけない。それ以上さわっていると、形がどんどんゆるむんです。でも、型なら原型を削ったり足したりして、自分の納得がいくバランスに絞り込むことができる。理想を追い求めるタイプの自分には、型のほうが性にあっているんです」

　　原型をつくるのは、いちばん好きな作業だ。これまでにつくった型の数は、300を下らない。パソコンには、気になったものの画像が大量にストックされている。参考にするのは、いわゆるやきもの以外のもの。急須はフィンランドのアラビア社のポット、花瓶はアンティークのアルミの水筒というように、工業製品からヒントを得たものも多い。

　　益子焼の"いま"を代表する作家になった稔さんだが、陶芸家になったのも、益子で作陶するようになったのも偶然だった。

　　初めて陶芸にふれたのは、大学1年生のとき。絵に興味があって美術サークルに入り、そこで先輩たちがロクロをまわしているのを目にした。やきものの知識は一切なかったが、やってみたら楽しくてしかたがなかった。
「高校ぐらいから、なにをやっても熱中できなくて。でも、ロクロに向かっていると何時間でも集中できて、1日があっというまだった。やりはじめて1年くらいたって、これを仕事にしたら一生退屈しないんだろうなと思うようになりました」

　　卒業後は陶芸教室で働きはじめたものの、すぐに辞めてしまった。そこへサークルの合宿でお世話になった益子陶芸倶楽部から声がかかった。バイクに寝袋と身のまわりの荷物を積んで益子に向かった。短期の手伝いのつもりだったが、そのまま帰ることなく、いまに至っている。

　　益子陶芸倶楽部で4年働き、益子の高内秀剛さんのもとで4年半ほど修業した。そこで、稔さんは初めて古い益子焼にふれる。

成形作業を終え、型から外す

Voice ｜ 鈴木 稔

コップ ¥2,400／ポット ¥15,000

益子焼というと、それまで泥臭くて野暮ったいお土産品というイメージが強かった。だが、高内さんのところで柿釉や糠釉を使った本物の益子焼を見て、ほかの産地にも引けをとらない魅力を感じた。
「それからは、あちこちから土をとってきては窯に入れてみたり、石を拾ってきては柿釉をつくってみたり。材料を少しずつテストするようになって、歩ける範囲内ですべての材料が手に入るってすごいなと思うようになりました」
　のちに定番となる幾何学文様は、益子の釉薬の特質を生かしたものだ。柿釉や糠釉は透明感がなく、絵を描いたり彫って加飾したりするのには向かない。そこで、ロウ抜きをして2、3種類の釉薬を同時に置くことを思いついた。あの文様は、益子の土地の必然性から生まれたものなのだ。

　独立してからは、いつも冒険心と不安との背中合わせだった。大きな転機は2度訪れた。最初は益子焼一本でやっていこうと決めた2004年だ。
　独立した直後は窯を築いた借金を返すため、当時人気があった織部や赤絵をつくっていた。稔さんはその頃を「食べるためにやっていたけれど、自分の仕事が大嫌いだった」と振り返る。
　稔さんの背中を押してくれたのは、益子の人たちだった。地元で開いた個展で、ギャラリーから「織部、赤絵は出さないでくれ」と頼まれた。思い切って柿釉と糠釉のものだけを展示しことが契機となり、益子焼だけでやっていく踏み切りがついた。
　2度目の転機は、型ものに完全に移行した07年。型ものは、その数年前から少しずつ手がけていた。
「最初に型に惹かれたのは、河井寛次郎の角鉢を見たのがきっかけ。すごくかっこいいなと思って、自分なりに分析して再現してみたら、できたんです。以来、ロクロで挽けない五角形とか、八角形のものをつくるようになりました」
　最初は、仕事を手伝ってくれる妻のために型をつくっていた節もある。だが、やっていくうちにどんどんおもしろくなっていった。そしてある日、工房に遊びに来た後輩に「稔さんほど型をつくっている人っていないですねえ」と言われ、あらためて型が自分に向いているのかもしれないと考えるようになった。
「もともと柳宗理さんや森正洋さんとか、デザイン関係のものが好きで。自分も現代の食卓に合うモダンなやきものを、益子の素材を使ってつくりたいと思っていました。で、型を使えばプロダクト的な仕事ができるかもしれない。冒険だけどやってみる価値があると思ったんです」
　同じく益子でスリップウェアをつくっている伊藤丈浩さんと2人で「WORKS & PRODUCTS」という2人展を開いた。会には若い人も来てくれて、そこそこ盛況だったが、ロクロをやめたことで以前のお客さんは離れていき、地元からも批判の声ばかりが聞こえてきた。

Voice｜鈴木 稔

「あの時期は本当につらかった。このまま埋もれていっちゃうんじゃないかと思って。でも、型でやるようになって、それまで付き合いのなかったデザイン系のお店から引き合いがくるようになったんです」

自分の選択に自信が持てるようになったのは、ここ2年くらいのことだ。いまでは「自分が生きている時代に、益子という土地でやきものを焼いているというところから、無理なく自然に出てくるものが自分のつくるべきもの」と思っている。

今年、稔さんはワークショップをしながら全国各地をまわる予定だ。いわばワークショップの全国ツアー。移動時間や前後の手間を考えたら、そのぶん作品をつくったほうが体力的にも経済的にもずっと効率的かもしれない。でも、稔さんは直接人に会うことを大切にしている。

「いまは大量につくって大量に売る時代じゃない。ものも情報もあふれているなかから、なにかひとつを選ぶとき、つくっている人がどういう人で、どういう考えで、どういう場所でつくっていて、そうした必然性のなかからものが生まれていることに魅力を感じるんだと思う。だから、お客さんが身近に感じる方法でつくって売っていきたい」

人とのつながりを重視するようになったのは、東日本大震災の影響が大きい。

震災は、益子にも大きな被害を与えた。稔さんの工房も例外ではなく、06年に築いた登り窯が倒壊した。

「窯の調子もよくなってきていて、あちこちから引き合いもあって、いい風が吹いてきているなと思っていた矢先のことでした。階段を上りはじめたところで、ガラガラッと地べたに突き落とされたような感じ。積みあげてきたものが大きかったかたら、失ったものも大きかった」

震災後、しばらくは工房を片づける気も起きず、やきものをやめようかとも思い詰めた。だが、そんな稔さんのもとに益子の陶芸仲間やコミュニティ活動の友人たちが入れ替わりやってきて、片づけを手伝ってくれた。

人とのつながりが自分の力になる。そう実感した稔さんは積極的に外に出ていくようになる。陶芸家を組織するNPOを起ちあげたのも、精力的にワークショップをやるのも、最終的には人と人とがつながることの大切さが身にしみたからだ。

現在、レストランやカフェに自分のうつわを持ち込み、実際に使ってもらうイベントもやっている。「人がやらないことをやるのが好きみたい」と笑う稔さんは、もしかしたらいま、行動する陶芸家として3度目の転機を迎えているのかもしれない。

現在、復旧中の登り窯

Voice | 鈴木 稔

ピッチャー ¥30,000

鈴木 稔／Minoru Suzuki
1962年、埼玉県生まれ。早稲田大学在学中に美術サークルで陶芸をはじめ、91年より高内秀剛氏に師事。96年、栃木県芳賀郡益子町芦沼にて独立。2011年、益子焼作家を組織するNPO法人「Mashiko Ceramics and Arts Association」の設立にかかわり、代表を務める。

Voice | 鈴木 稔

角鉢 ¥4,000

寺村光輔

林檎灰釉飯碗 小 ¥2,200／飯碗 大 ¥2,300／6.5寸浅鉢 ¥3,500（上から）
林檎灰釉片口鉢 ¥3,500

栃木県芳賀郡益子町

林檎灰釉ぐい呑 ¥2,500／マグカップ ¥2,400
林檎灰釉手塩皿 ¥1,200／5.5寸リム皿 ¥2,000（上から）

鈴木環

パエリアプレート(大) ¥10,000／鍋小 φ21cm ¥13,000／プレート ¥7,000（上から）

茨城県桜川市曽根

粉引小鉢 ¥2,300

志村和晃

千葉県館山市川名

染付薬味皿 ¥1,200／染付輪花7寸皿 ¥4,800／染付5寸皿 ¥2,800／染付4寸皿 ¥2,400／染付輪花6寸皿 ¥3,400／染付盃 ¥2,000（上から）

栃木県芳賀郡茂木町　　　　松﨑修

塗分丸皿 ¥6,000(丸大)／塗分長方皿 ¥3,500(長方皿)／欅塗分四方皿 ¥3,500(四角赤)／黒漆四方皿 ¥4,000(四角黒)／豆皿 ¥3,000(三角)／朱漆豆鉢 ¥3,500(丸豆)

岡田崇人　　　　　　　　　　　　　　　　　　　　　　　　　　栃木県芳賀郡益子町

象嵌小壺 ¥7,000

掻落7寸リム皿 ¥4,300／8寸リム皿 ¥5,400

― *Neighborhood* ―

仁平古家具店

仁平 透

　現在、僕は栃木県で古い家具を専門に扱うお店を経営しています。小さい頃から古いものが好きで、粗大ゴミを拾ってきては、修理したり磨いたりして使っている子どもでした。閉店したお店の前で、雨ざらしになっていたベンチを譲ってもらったこともあります。高価なアンティークよりも、その辺に転がっているような何気ないものがとにかく好きで、少しずつ集めていました。

　10年ほど前から、東京でヨーロッパの装飾的なアンティークや、ミッドセンチュリーのデザインものを売る店が現れましたよね。それを見て古いものでも売りものになるんだなあ、と。ただ、僕が暮らしているような田舎の町では、お店を開いても経営が成り立たないだろうとも思っていました。けれど、ネットが普及するにつれ、古い家具や道具がオークションサイトを介して高値で取引されるようになって。全国どこにいてもお店ができる時代になったと確信し、2009年に古家具店をはじめました。12年からは、古いテーブルや椅子を並べたカフェもやっています。1日の仕事を終えたあとにお茶を飲んで「今日もお疲れさま」と言い合えるような、そんな人が集まる場所にしていきたいと思っています。

　当店では古家具を使った店舗内装のプロデュースもさせていただいてまして、これまで飲食店やうつわのお店などを手がけてきました。手仕事でつくられているうつわは、たとえいまの時代につくられているものであっても、人の手のぬくもりを感じさせるせいか、古家具との相性もいいですね。

　全国各地から集めてきた古い家具は洗ったり修繕したりして、手を入れてから店頭に並べます。気持ちよく長く使える状態にするには時間がかかりますが、僕は古いものを少しでも拾いあげていきたいと思っています。なぜなら、古いものにはいまでは考えられないよい材料をふんだんに使い、手の込んだ仕事をしているものがたくさんあるからです。しかし残念なことにめまぐるしく変わる時代のなかで、古くていいものが次々と処分されていっているのが現実です。古くていいものをひとつでも多く再生して、次の世代に残していきたい。そう思いながら、日々古いものに接しています。

Neighborhood ｜ 仁平古家具店

仁平 透／Toru Nihei
カフェバーの経営などを経て、2009年4月に仁平古家具店真岡店、翌10年に益子店をオープン。12年、真岡店の近くに「喫茶 salvador」を開店。SMLとSM-gは開店にあたり、仁平古家具店で什器を揃えた。12年11月、SM-gにて「made in Mashiko〜鈴木稔＋寺村光輔＋仁平古家具店〜」を開催。

仁平古家具店真岡店
栃木県真岡市荒町1095
Tel. 0285 81 5208
Open. 13:00-18:00
Close. 木曜

仁平古家具店益子店
栃木県芳賀郡益子町益子3435
Tel. 0285 70 6007
Open. 11:00-18:00
Close. 木曜

http://www.nihei-furukagu.com

小代瑞穂窯 福田るい

鎬ポット ¥18,000

熊本県荒尾市府本

鎬ボウル ¥5,000／鎬ボウル ¥5,000／鎬ボウル（線紋）¥6,000／アヤスギボウル ¥5,000（左上から時計回りに）

及川恵理子

ネズ 蓋物 大 ¥2,500／蓋物 小 ¥1,800／4.5寸切立鉢 ¥2,000／6寸切立鉢 ¥3,000／7.5寸切立鉢 ¥4,500（左から）

長野県

ゴス 4.5寸皿 ¥1,500／6寸皿 ¥2,600／8寸皿 ¥4,500／マグカップ 小 ¥1,600／マグカップ 中 ¥2,000（左から）

倉八陶器 岩本布美　　　　岡山県加賀郡

イッチンマグカップ 大 ¥3,200

鹿児島県薩摩川内市 佐々木かおり

4.5寸フィーガキー風鉢 ¥1,200／6寸ふち付鉢 ¥2,000／4寸そばがき碗 ¥1,000（上から）

平山家の食卓

Voice

平山元康

丹波や民藝を土台に
日々の仕事を積み重ね
自分がつくりたいものを
形にしていく

Voice | 平山元康

　縁側のある窓からさんさんと日が差し込む室内には、古丹波の壺やメキシコの椅子などがほどよい距離感で置かれている。使い込まれたちゃぶ台のうえには手料理が盛られた大皿が並び、客人をあたたかく迎え入れる。

　決して華やかではないけれど、おだやかで気持ちのいい暮らし。丹波篠山で作陶をする平山元康さんのうつわには、そんなふだんの暮らしの佇まいがそのまま表れている。安定感のある端正な形と、やわらかな釉の色合い。派手さはないが、さりげなく料理を引き立て、使うほどに暮らしになじんでいくうつわだ。

　材料にはなるべく天然原料を使う。土は丹波のものを用い、釉薬は灰釉、飴釉、糠釉、黒釉の4種のみ。それに化粧土などを掛けて、バリエーションを増やす。飴釉の場合は来待石(きまち)と木灰との組み合わせといったように、単純な配合で力強い色を出すのが理想だ。

　型ものもつくっているが、多くは蹴ロクロで挽く。電動ロクロよりスピードが遅いぶん、ブレのない熟練の技が求められる。平山さんはロクロと同じスピードで目を動かしながら、手先に全神経を集中させて、ひとつひとつ丁寧に挽いていく。内側の仕上げには、コテを使わない。コテを使うと器肌が均一化され、味気なくなってしまうからだ。

　形づくられたうつわは、乾燥させたのちに釉を掛け、薪を使った登り窯で焼かれる。仕上がりを判断するいちばんの基準は、自分や家族が使っていて気持ちいいかどうか。実際に使ってみて「このカップはもうちょっと分量が多いほうがいいな」と思えば、次につくるときに反映する。そうして使いながら、しっくりくる形をみつけていく。

「丹波には、丹波でしかできない形がある」と平山さんは言う。
　丹波の土は粘りがなく、へたりやすい。そのため、小鹿田焼のように高台が小さく広がりを持ったお皿をつくるのには向かない。お皿なら見込みが広く、立ち上げが深くなる。壺なら底が広く、丸くふっくらとした形になる。そうした土のクセを生かし、丹波にしかできない形で、いまの暮らしに合った食器をつくりたいと考えている。

　そんな平山さんにとって、これまでの歩みは自分がつくりたいものを試行錯誤する日々だった。とっかかりをみつけたと感じるようになったのは、ここ2、3年のことだ。
「僕は陶芸の学校にも行かずいきなりこの世界に入ったので、ほんとに1からだったんです。でも、予備知識がゼロだったぶん、先入観にとらわれず素直に吸収できてよかった」
　24歳で丹波立杭焼の産業振興施設「陶の郷(さと)」に就職するまでは、やきものの世界とは一切関係ないところにいた。大学は教員養成の学校に通い、ストレートにいけば小学校の先生になっていたはずだ。だが、そのまま社会人になることに

幕掛４寸皿(1色) ¥1,600／幕掛４寸皿(2色) ¥2,000

Voice | 平山元康

糠釉注瓶 ¥50,000

疑問を感じ、大学時代からやっていたバンド活動を続けながら、塾講師や水泳のインストラクターなどいろんな仕事をしていた。

そんな折、カナダに1か月間滞在したことがきっかけとなって、日本の伝統工芸に関心を持った。そして、帰国した2か月後にたまたま新聞広告で「陶の郷」の求人をみつけた。「特にやきものがやりたかったわけではなく、伝統工芸ならなんでもよかった」と語る平山さんは、こうして偶然にも丹波焼と出会う。

物販や陶芸教室の指導などをしながら丹波焼を見ていくうち、特に好きになったのが丹窓窯の市野茂良さんのものだった。

「カップのハンドルの形が、ほかの人がつくったものと明らかに違う。市野先生がつくるものは、なんとなく自分にフィットするなあと思ったんです」

あとから調べてみて、市野さんのハンドルの形にはバーナード・リーチの影響があったことを平山さんは知る。リーチは日本で作陶を学んだのち、1920年（大正9）年にイギリスに帰国し、セント・アイヴスに登り窯を築いた。市野さんはリーチに招かれて1969年に渡英し、リーチ工房で4年間働いた。晩年のリーチにもっとも近かった日本人だと言われている。

平山さんは、そんな市野さんから「ロクロをまわしに来てもいいぞ」と言われ、就業後に丹窓窯に通う生活がはじまった。だが、やりはじめてすぐ「片手間にやっていたら、あっというまに一生が終わってしまう」と思い、27歳になる年に仕事を辞めた。そして、本格的に市野さんのもとへ弟子入りをした。

ロクロの仕事は盃からはじまり、ぐい呑、湯呑、片口、めし碗と徐々に大きなものへと段階を踏んで覚えていく。素人だった平山さんは盃やぐい呑の小さいもので1年以上はかかったという。

「うちの先生はほんと、なんも教えないんですよ。見よう見まねでつくったものを見て、師匠はたまに『ちょっと高台が大きいとちゃうんか』『ふくらみが足らんなあ』とぽそっと言うくらい。次の段階に進むのも、奥さんが『父さん、そろそろいいか』と聞いて、やっと許可が下りるんです」

当時は「なんで教えてくれんのか」と思うときもあったが、いまではその指導のやりかたに感謝している。

「うるさく言われなかったから、自分はものに対して自由に考えられるんだと思うんです。巨匠について学ぶことは、すばらしい経験でもあると同時に、反面、大きなプレッシャーにもなります。師匠が晩年につくったものには、独自のなまめかしい丸みが出てきていますが、それはリーチという大きな存在のもとで悩み抜いた結果、生まれた形だったと思います」

平山さんは「師匠がつくったものと、自分がつくったものでは表面のテカリが違うんですよ」と言う。長年ロクロを挽き続けてきたために、師匠の指先からは、指紋が消えていた。その指を見て「年季のいる仕事なんだ」と、平山さんはもの言わぬ背中から教わった。

Voice | 平山元康

　そうして5年の修業を終え、現在の地で独立した。だが、最初は土も登り窯も安定せず「つくっては割れ、焼いては割れの繰り返しだった」という。しかも、自分がどういうものをつくったらいいかわからない。
　そんな状況が少しずつ変わってきたのは、独立から1年ほどして大阪日本民芸館での展示替えの手伝いをするようになってからだ。展示替えのたびに足を運び、手伝いは6年に及んだ。
　かつて民藝を知ったときの衝撃を「初めてロックを聞いたときみたいに、雷に打たれた」という平山さんにとって、民藝の品々に直接ふれる機会はものに対する理解を深めた。陳列の作業を通じて、おさまるべきところにおさまるという感覚を体感したことも大きな勉強になった。

　3年前の冬のある日のこと。ロクロをまわしていた平山さんに突然、楽しさが込みあげる瞬間が訪れた。そのときのことはいまでもはっきり覚えている。
「それまでは肉体的なしんどさのほうが勝っていたのが、突然これでいいんだと思えて、ウキウキするようになったんです」
　その頃を境に、不思議と公募展で入選したり、賞をもらったりするようになった。
「それまでは誰かに評論してもらったことに対して、こういうものをつくればいいんだという考えがあった。でも、結局責任をとるのは自分だから、自分で判断していかなきゃいけないという当たり前のことに気づいたんです」
　平山さんはいま、やきものづくりを「自分が自由になるための仕事」だと思っている。
「自分はブレーキをかけて育てられてきて、20代に遅れて反抗期がやってきた。そして、丹波に飛び込んでみたら、今度は師匠やリーチ、民藝という大きな存在があった。でも、そこから発生して、どれだけ自分が自由になれるか。経験を重ねるにつれ、どんどん自分が解放され、晴れやかになっている気がします」
　大きな志があったわけではない。日々の仕事を積み重ね、そのつど必死でやってきたら10年がすぎていた。そしていま、つかみかけている「自分がつくりたいもの」。それが、実際に形となって現れてくるのはまだこれからだ。
　やりたい仕事がたくさんあって、いまは時間が足りないくらいだと語る平山さん。窯焚きのたびに1、2割ほど、ふだんとは違うものを試しにつくって焼いている。たとえ失敗しても、その挑戦は次につながっていく。「いまはもっとオーバーランせなあかん」と語る平山さんの手から、現在進行形で21世紀の丹波焼が生まれている。

平山元康／Motoyasu Hirayama
1970年、大阪府豊中市生まれ。仏教大学教育学部教育学科を卒業したのち、95年より丹波立杭陶磁器協同組合運営の「陶の郷」（兵庫県篠山市）に勤務。97年、丹窓窯の市野茂良氏に師事。2002年、兵庫県篠山市にて独立。

七尾佳洋　　　　　　　　　　　　　　　　　　　　　　　　　北海道桧山郡

飴釉練り込み7寸皿 ¥14,000

岡山県倉敷市　　　　　　　　　　　　　　　　　　　　　　　倉敷堤窯 武内真木

流掛急須 小 ¥7,000／湯呑 ¥1,700

三名窯 松形恭知　　　　　　　　　　　　　　　　宮崎県東諸県郡国富町三名

飴釉押紋瓶 個人私物／飴釉櫛目手付壺 ¥12,000（左から）

熊本県玉名郡　　　　　　　　　　　　　　　　　　　　　　　　　小代焼 まゆみ窯

両手鍋 ¥23,000

星耕硝子 伊藤嘉輝　　　　　　　　　　　　　　　　　　　　　秋田県大仙市

栓付ボトル四角ブルー ¥14,000

福岡県朝倉郡東峰村小石原　　　　　　　　　　　　　　　　　　　　　　　太田 潤

くびれグラス ¥2,000

安土草多

ペンダントライト瓶型八角（クラック）¥14,000／瓶型八角筒 ¥13,000／瓶型角 ¥13,000（奥から）

岐阜県高山市

面取酒器 ¥3,500／冷酒グラス ¥2,500

小澄正雄

入隅向付 価格未定／四方向付 価格未定／入隅向付(筒) 価格未定／梅形コップ ¥3,800／六角向付 ¥3,800(上段左から)
しのぎコップ(大) ¥2,800／しのぎコップ(小) ¥2,500／しのぎコップ(厚手) ¥3,800／ケルデル瓶 ¥12,000(下段左から)

富山県下新川郡朝日町

木瓜形皿 ¥6,000／入隅向付 価格未定／菊形鉢 ¥8,000／入隅長皿 ¥8,000／菊形盃 ¥4,500／菊形小皿 価格未定／寿文小皿 価格未定（上から）

三宅吹硝子工房 三宅義一 　　　　　　　　　　　　　　　　　　　岡山県岡山市北区

ミニ花瓶 各種 ¥3,000〜¥5,000

広島県福山市蔵王町 石北有美

型染め ランチョンマット(南国の葉) ¥5,000
硝子(三宅義一) 8モール小鉢 ¥2,500／九角コップ ¥1,800(左から)

大木夏子

埼玉県児玉郡美里町

型染め 布(しましま) ¥24,000

東京都中野区 北澤道子

型染め タペストリー（たゆたう）¥12,000（上）／タペストリー（おやつ）¥13,300（左）／タペストリー（光は音に）¥19,500（右）

— *Neighborhood* —

minokamo

長尾明子

　私はふだん、料理本などのレシピ提案から製作、撮影までを手がけてます。小学生の頃から料理が好きで、高校時代に写真に興味を持ちました。飲食店をやるのか、写真を撮り続けるのか、どちらの道に進むか迷っていたんですが、転機となったのは4年前。稚内の食材を使った料理のプロデュースを頼まれた経験がきっかけとなって、各地に出向いて料理をするという活動をはじめました。よそ者が入ることで地元の人とは違う角度から、古くからある食材の魅力を再発見したいと考えています。

　2年ほど前から、ギャラリーなどのオープニングパーティーで作家さんの地元の食材を使い、うつわに合う料理もつくっています。実際に料理を盛った様子を見て、つくった人と直接つながれるのは楽しいですよね。作家さんとお話すると、そのうつわに込められた思いはもちろん、そのうつわを生んだ土地のこともわかって、より愛着が湧きます。

　私がふだん使っているうつわは、手仕事によってつくられたもの。人の手のぬくもりを感じるせいか、使い手をやさしく受け入れてくれる気がするんです。「こういうふうに料理を盛り付けてみたいな」とか「こういう場面で使ってみたいな」とか、使い手の想像力をふくらませてくれるんですよね。私は素材をそのまま生かした調理が好きなんですが、手仕事のうつわは野菜の生命力にも負けない存在感を発揮してくれます。たとえば、鳥取県山根窯の縁飾りのある青いお皿は、なにを盛り付けても品よくシックに仕上がるので愛用しています。

　ふかしただけのおイモ1個でも、うつわが素敵だとごちそうになる。気に入ったうつわを使うと、盛り付けるときにちょっと意識が入って、感謝の気持ちが湧く。それが「いただきます」から「ごちそうさま」までずっと続く。そうしておいしい時間、楽しい時間をうつわとともに過ごしてゆくことで、自分の記憶とお皿の記憶が重なって、自分とうつわとが一緒に育っていくと思います。

　いろんな形や色、文様のうつわがありますが、「ちょっと料理と合わないかも」と思っても、まずは怖気づかずに置いてみる。そうすると、きっと嬉しい発見や新しい驚きがあると思いますよ。

写真 minokamo

SM-gの企画展レセプションでの料理

Neighborhood | minokamo

レセプションでの料理（上）、愛用している山根窯のお皿（中）、レシピノート（下）　　　写真 minokamo

長尾明子／Akiko Nagao
料理家、写真家。「ごはんから町を元気に」を合言葉に全国で土地の食材を使った料理を提案。SM-gの企画展では毎回、作家の地元の食材を用い、うつわに合う料理を提供している。料理提案時は、出身地である岐阜県美濃加茂市にちなみ「minokamo」という名前で活動中。
http://minokamo.info

手付楕円ざる

岩手県一戸町鳥越地区

手付楕円ざる(大・中・小セット) ¥6,600

北海道旭川市 瀬戸 晋

tall bowl M ¥6,400

manufact jam 茨城県筑西市

茶さじ／ハニーディッパー／バターナイフ／ディナースプーン／スッカラ／フルーツスプーン／サーバースプーン（全て参考商品）

岡山県瀬戸内市　　　　　　　　　　　　　　　　　　　　　　　　　　菊地流架

一枚板サーバー ¥4,600／カレースプーン ¥3,000／シュガースプーン ¥2,400／栗型スプーン ¥3,000

松本家具研究所　　　　　　　　　　　　　　　　　　　　岡山県倉敷市

拭漆膳310 ¥15,000／四角盆 ¥20,000（奥から）

京都府 　　莊司 晶

バターケース（プレーン）¥8,500／カッティングボード ¥8,000

天野紺屋

島根県安来市広瀬町

藍型染めコースター ¥800

東京都小金井市　　　　　　　　　　　　　　　　　　　　　　　　ヨシタ手工業デザイン室

ナベシキ Y字 ¥4,500／ピーラー ¥3,000／ハシオキ 短冊大 ¥2,500／ハシオキ 長円大 ¥2,000
ハシオキ 短冊小 ¥2,200／ハシオキ 長円小 ¥2,000／ハシオキ X字 ¥1,800／ハシオキ 弓 ¥1,500
ハシオキ 輪 ¥2,200／センヌキ Aタイプ ¥4,000／センヌキ Bタイプ ¥3,800／ナベシキ 十字 ¥6,000

SML（エス・エム・エル）
東京都目黒区青葉台1-15-1 AK-1ビル 1F
Tel. 03 6809 0696
www.sm-l.jp
Open. 12:00 － 20:00〈土日祝 11:00 －〉
Close. 不定休

最高に美しい
うつわ 最新版
tableware as life

2015年5月1日　　初版第1刷発行

監修	SML
発行者	澤井聖一
発行所	株式会社エクスナレッジ
	〒106-0032
	東京都港区六本木7-2-26
	http://www.xknowledge.co.jp/
問合せ先	編集　Fax. 03 3403 1345　info@xknowledge.co.jp
	販売　Tel. 03 3403 1321　Fax. 03 3403 1829

無断転載の禁止
本誌掲載記事（本文、図表、イラストなど）を当社および著作権者の承諾なしに無断で転載
（翻訳、複写、データベースへの入力、インターネットでの掲載など）することを禁じます。